我 的 愛

寫真迷你專輯

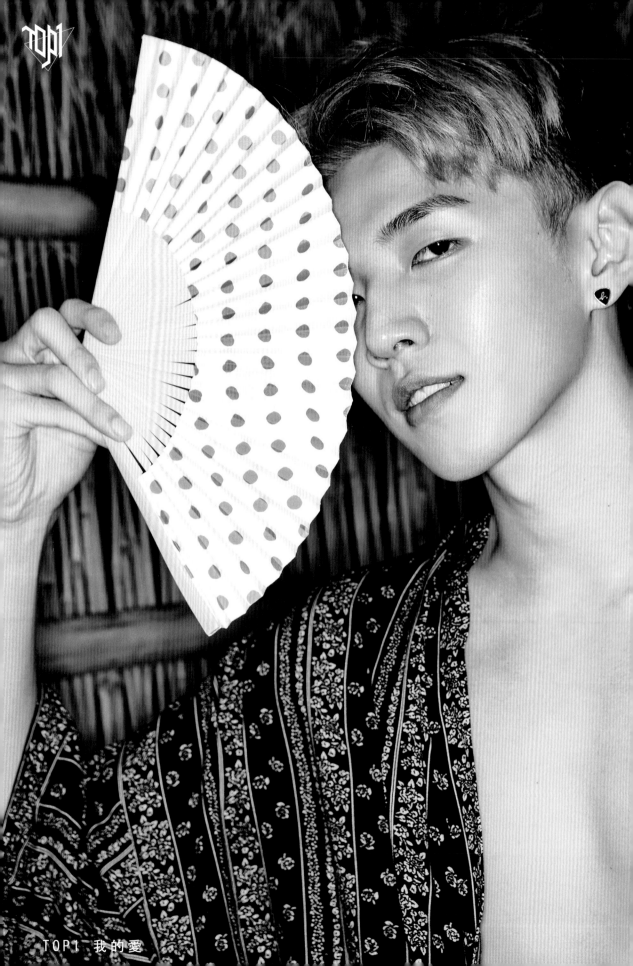

TOP1 我的愛

斯辰

迷 人 單 眼 皮 帥 哥

呂斯辰

1991年10月20日
天秤座
180cm
68kg
興趣：歌唱、舞蹈、表演

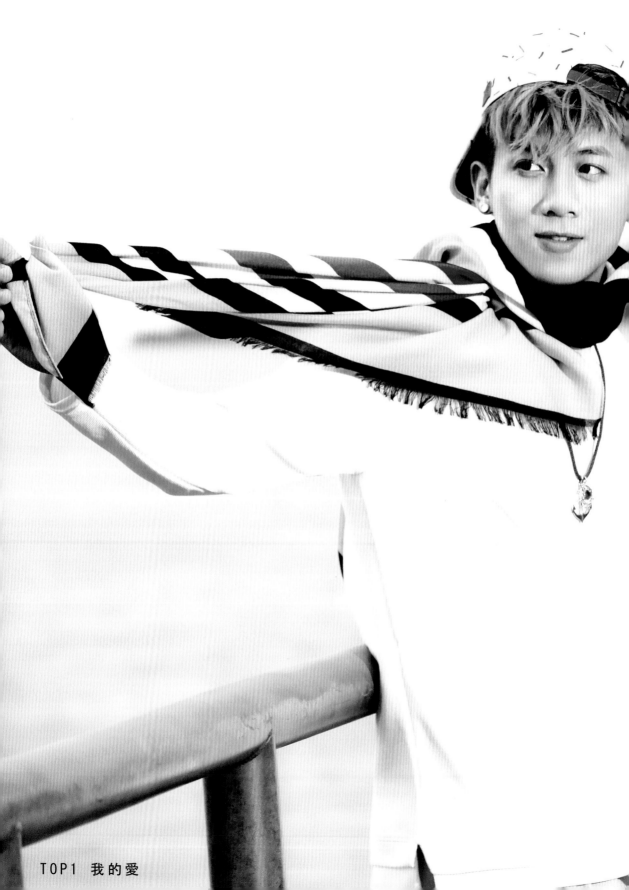

TOP1 我的愛

孟遠

· 陽 光 健 康 大 男 孩 ·

何孟遠

1989年11月12日
天蠍座
179cm
70kg
興趣：健身、鋼琴、鋼管

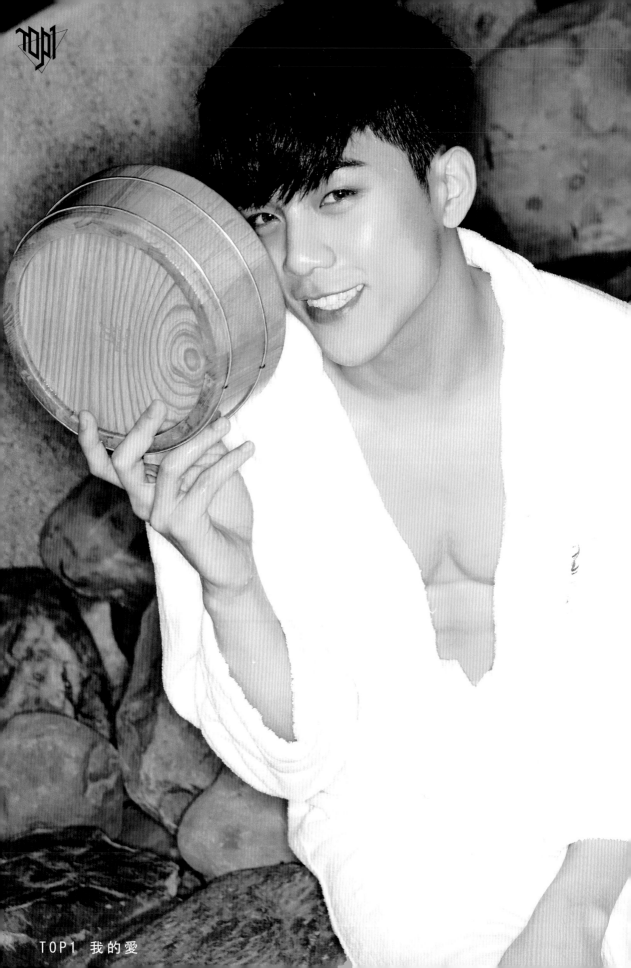

TOP1 我的愛

家瑋

· 翻滾吧男孩 ·

張家瑋

1993年02月01日
水瓶座
180cm
65kg
興趣：音樂、創作、體操

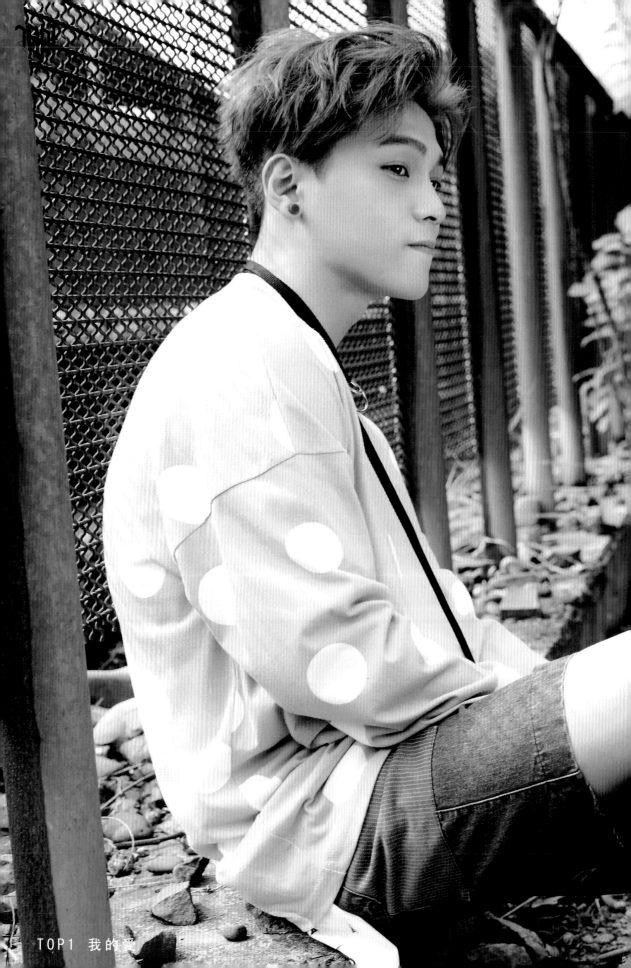

TOP1 我的愛

宜柏

· 孝順又愛貓的滑板大男孩 ·

李宜柏

1992年02月12日
水瓶座
176cm
65kg
興趣：歌唱、滑板、料理

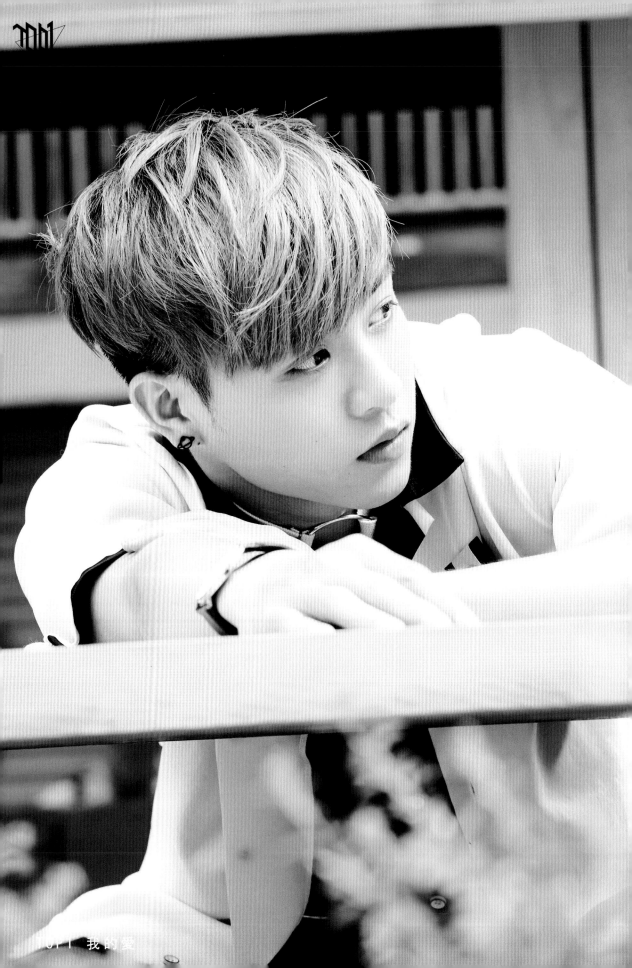

翔翔

曾奕翔

1994年04月13日
牡羊座
172cm
60kg
興趣：舞蹈、籃球、健身

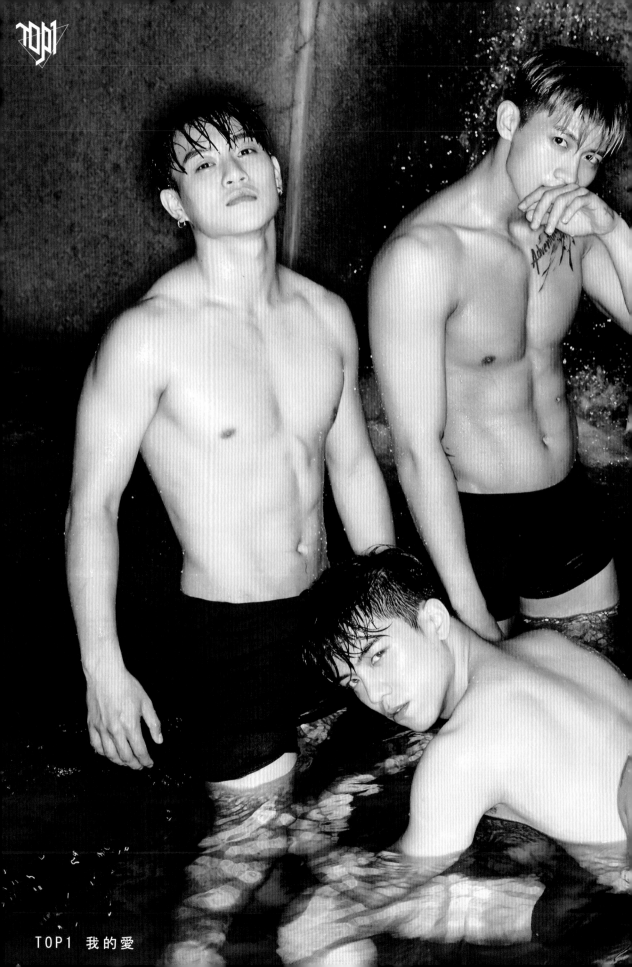

TOP1 我的愛

烏來溫泉

台北近郊的祕境溫泉
可以逛老街，泡溫泉
就這樣在青山綠林野溪間
我們找到靜謐的身心
以及純淨的自己。

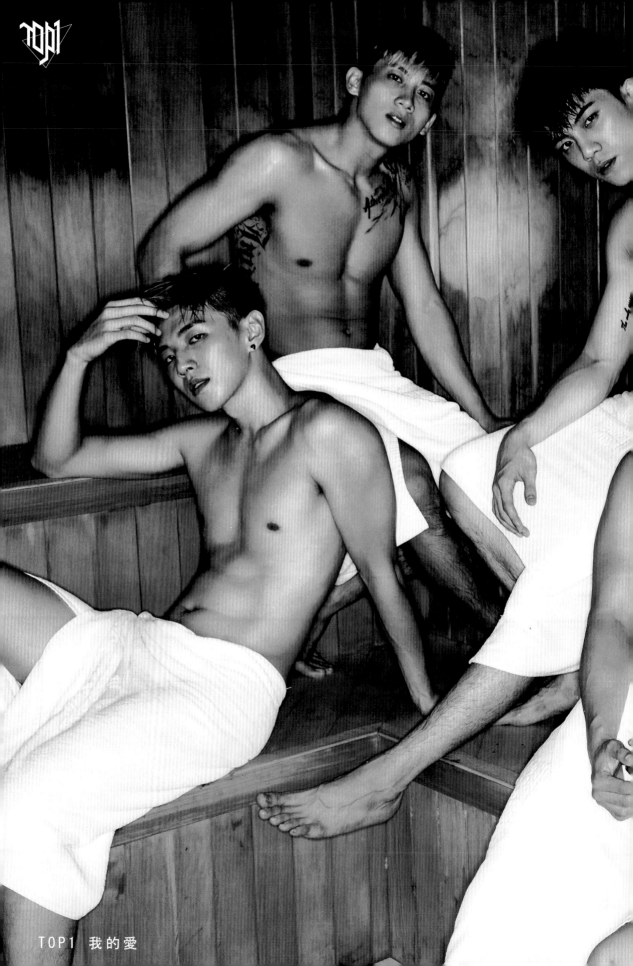

TOP1 我的愛

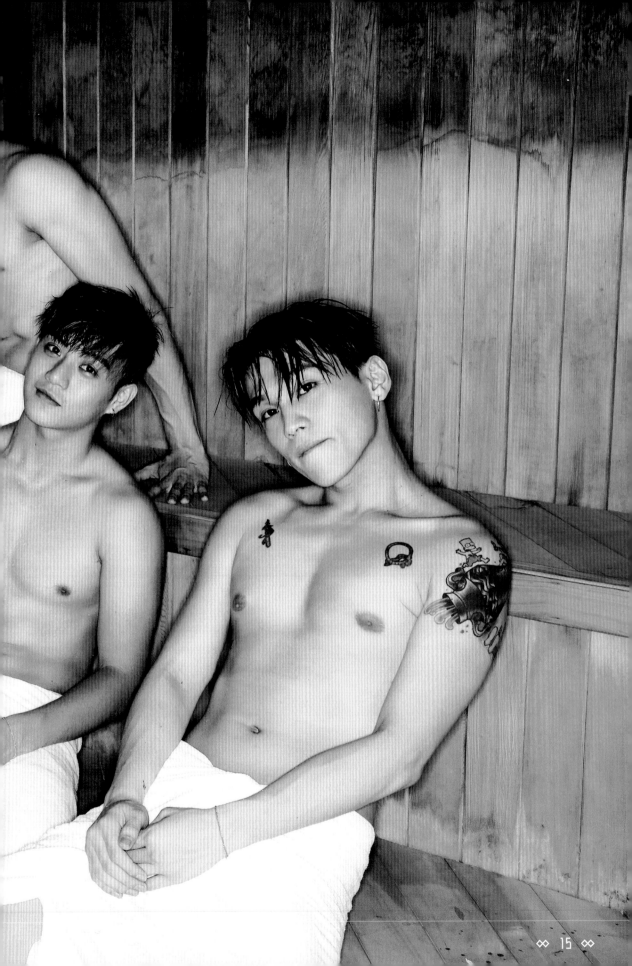

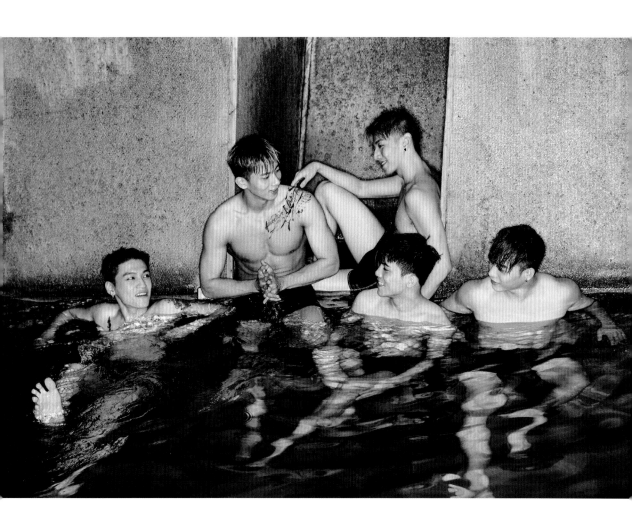

TOP1 我的愛

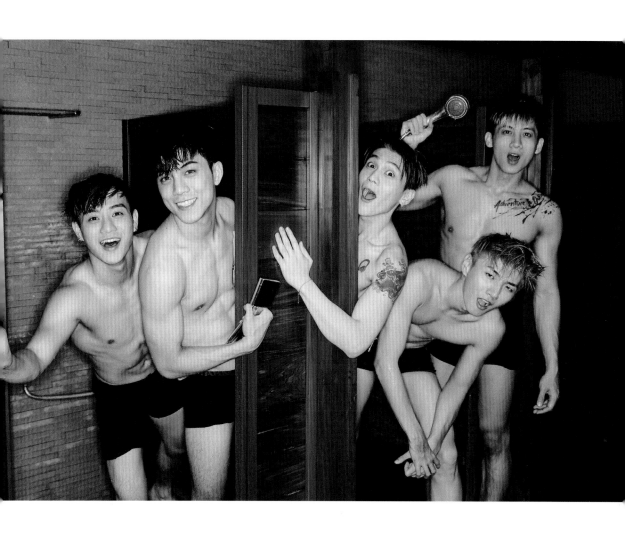

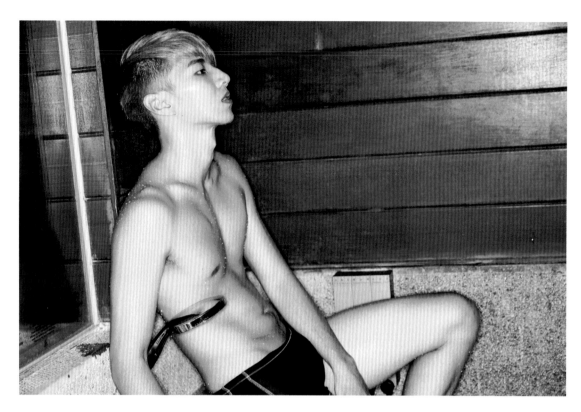

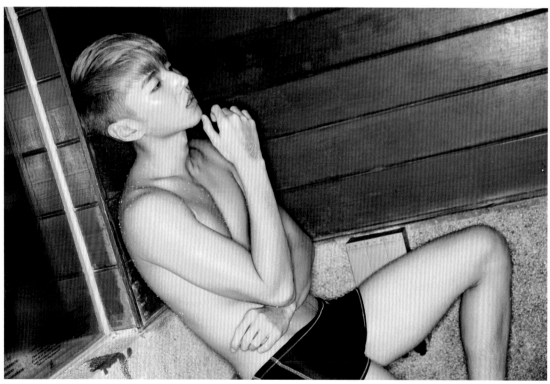

TOP1 我的愛

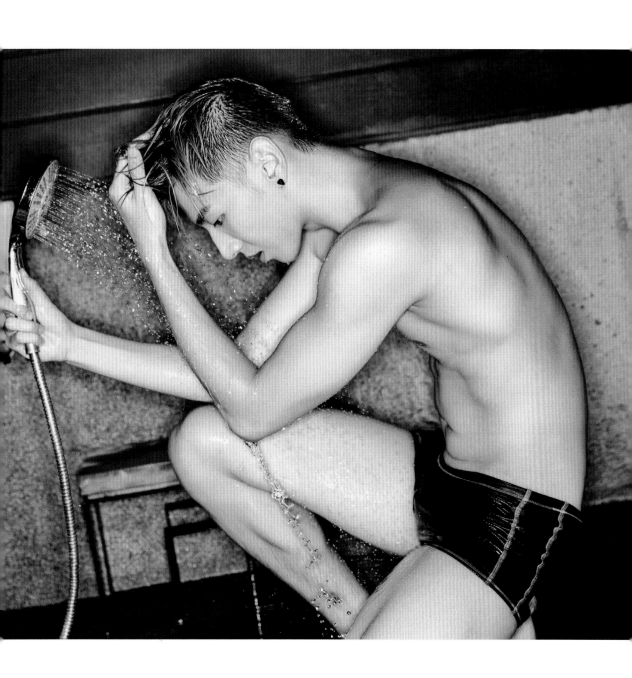

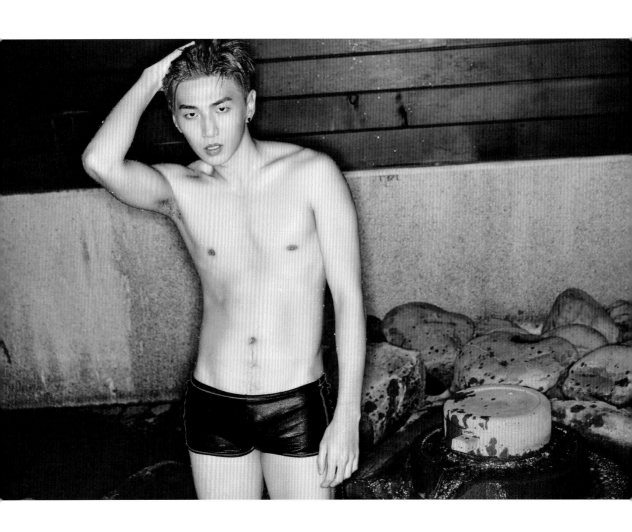

TOP1　我的愛

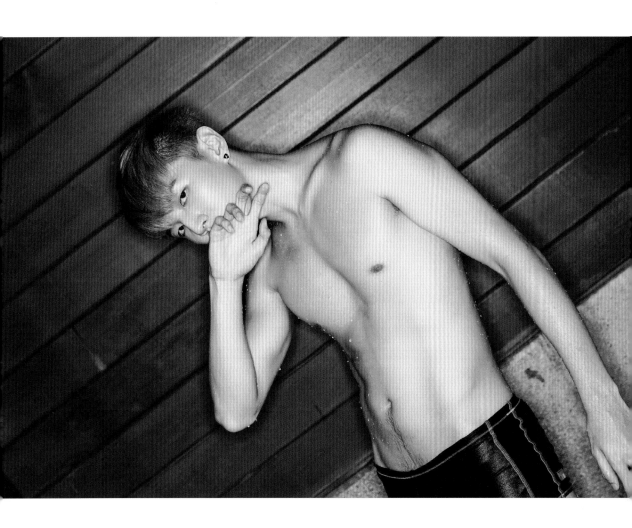

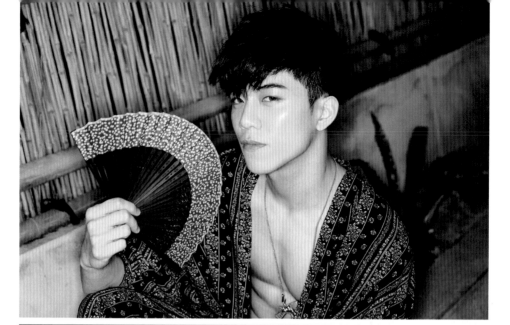

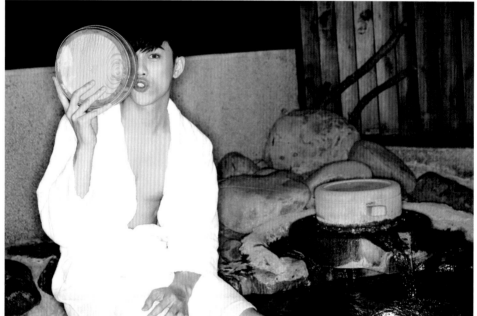

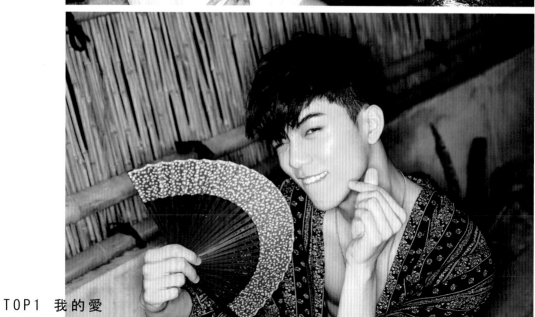

TOP1 我的愛

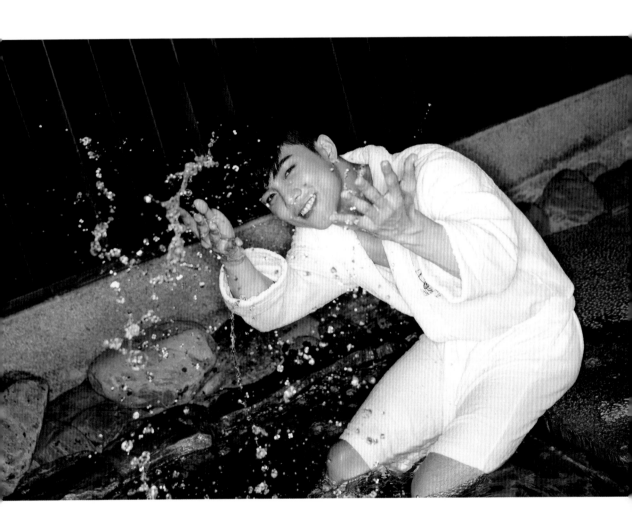

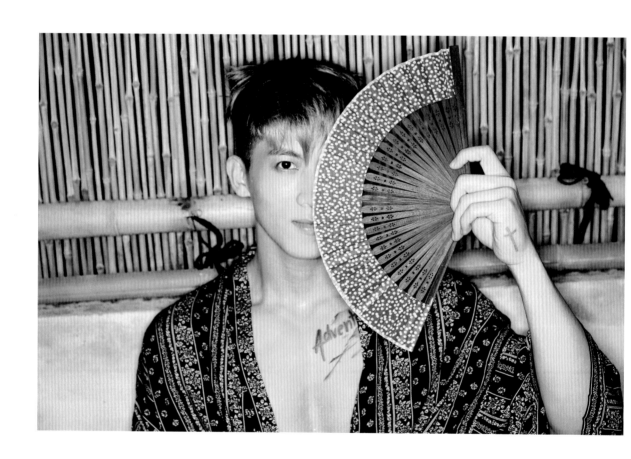

TOP1 我的愛

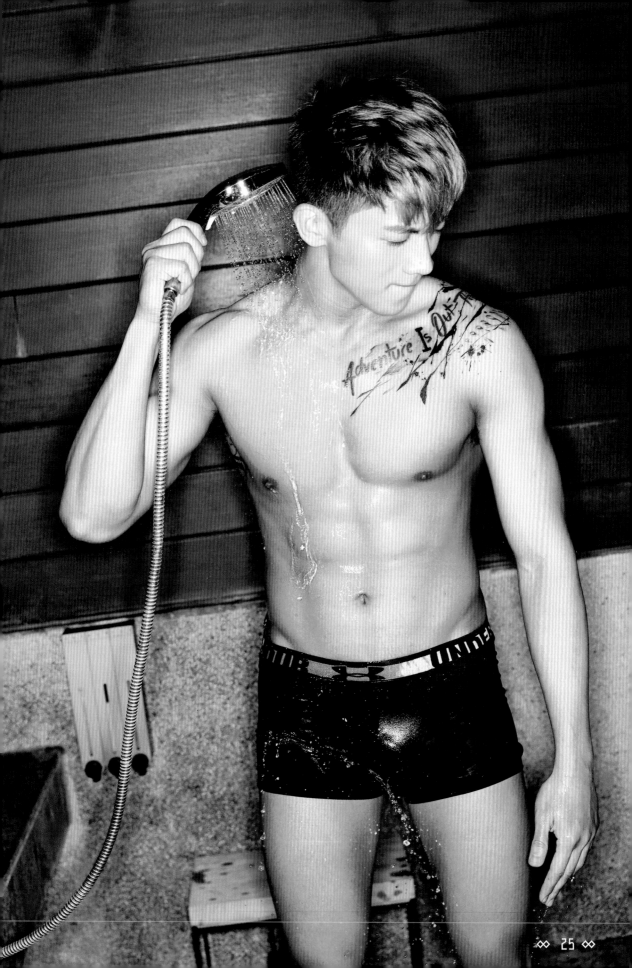

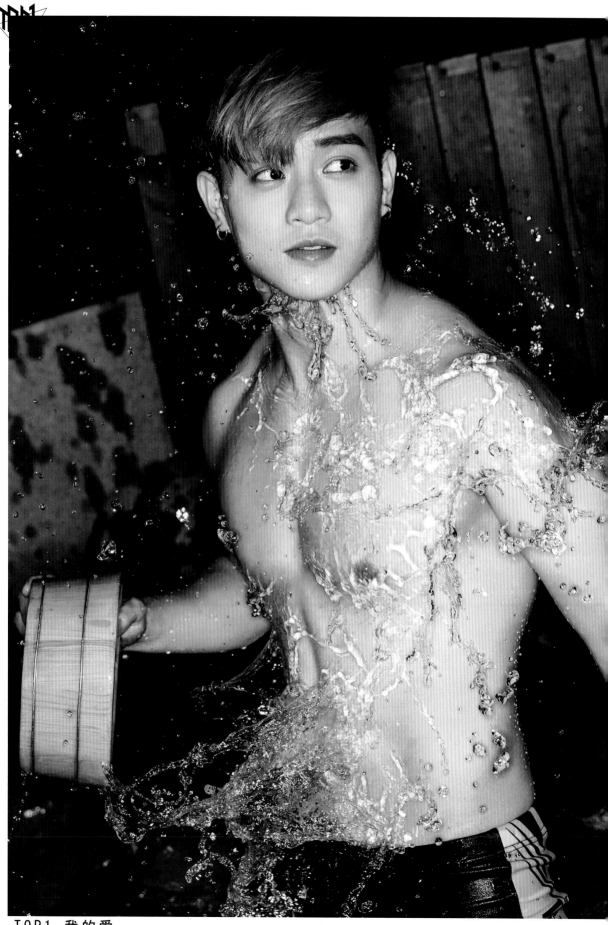

TOP1 我的愛

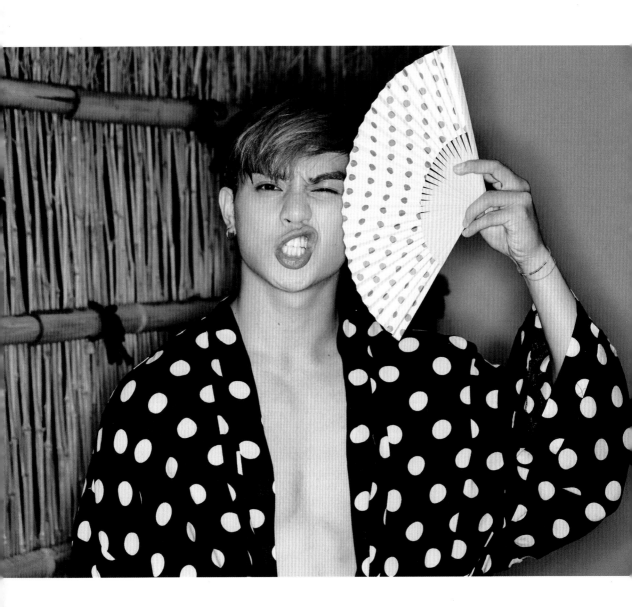

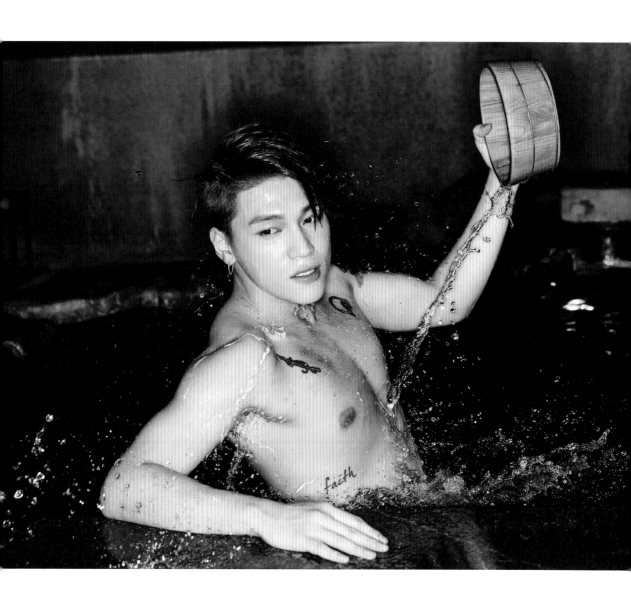

TOP1 我的愛

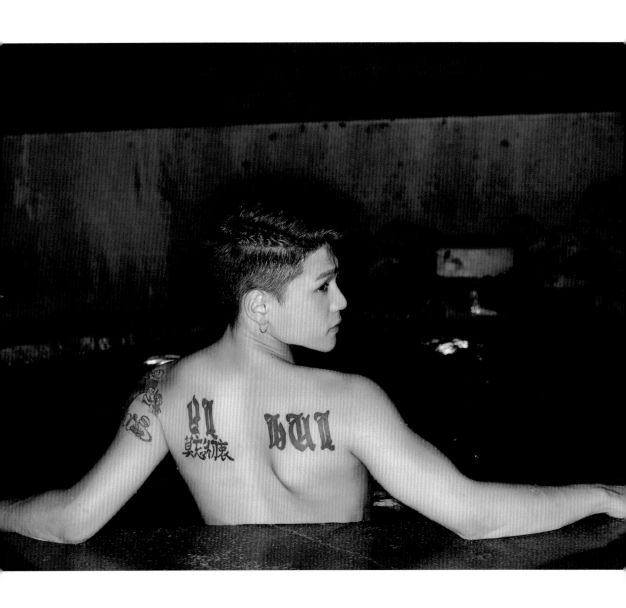

淡
水

這是一個迷人的小鎮
有著說不完的故事
河口的落日夕陽、老街的小吃
就這樣形成一個自然與人文兼具的小鎮
讓腳步不知不覺流浪到淡水。

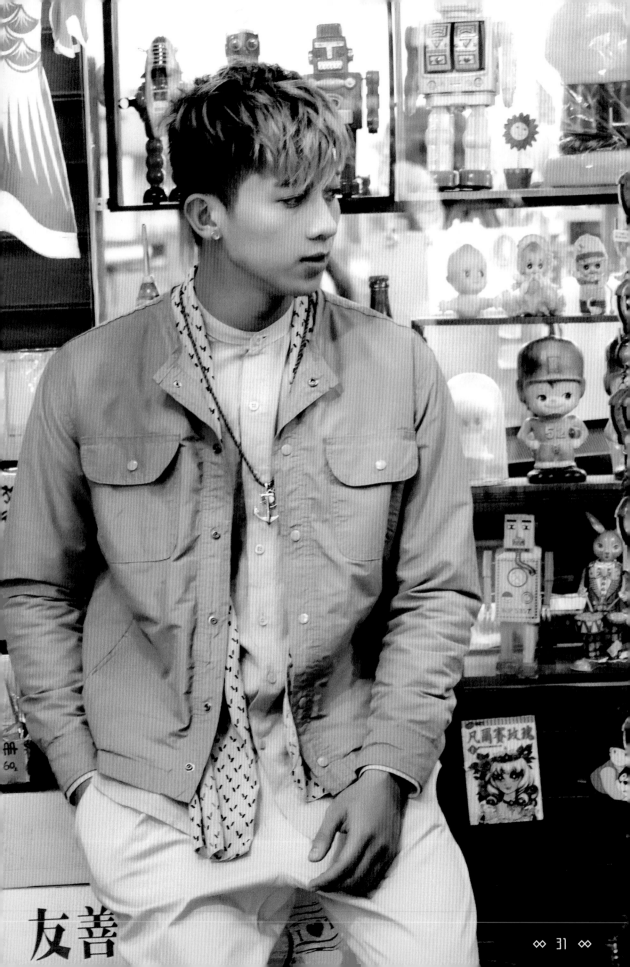

友善

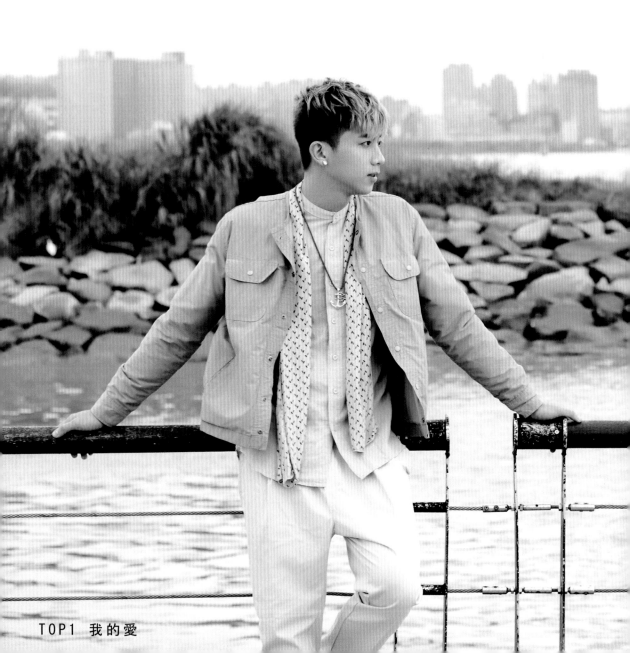

TOP1 我的愛

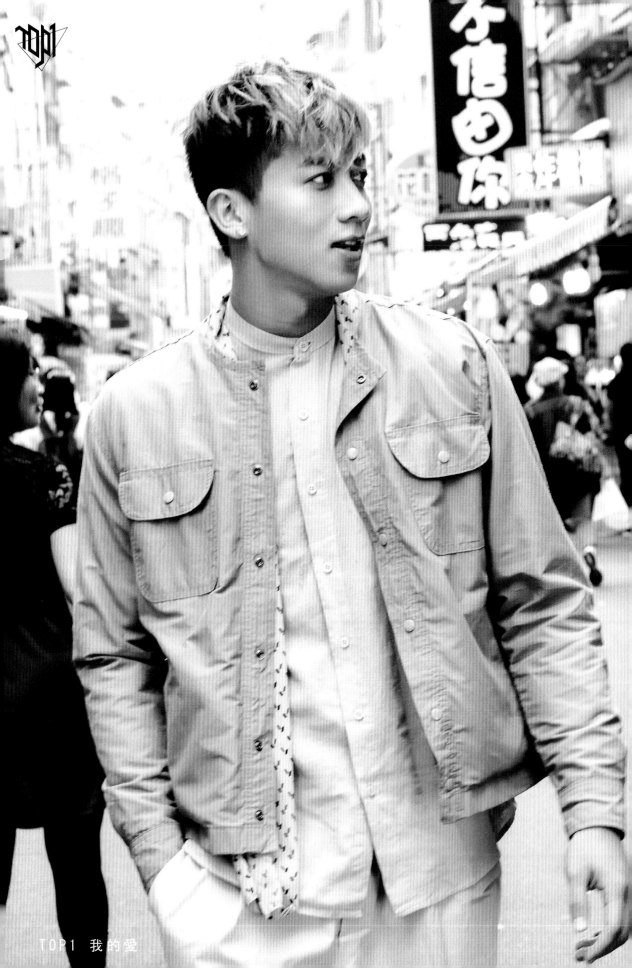

TOP1 我的愛

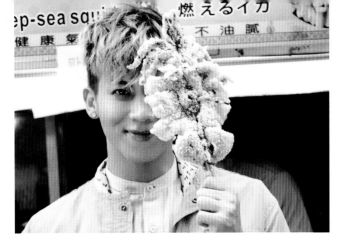

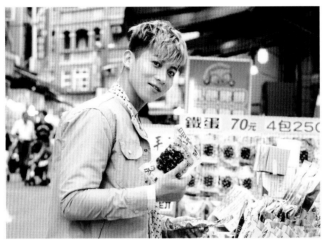

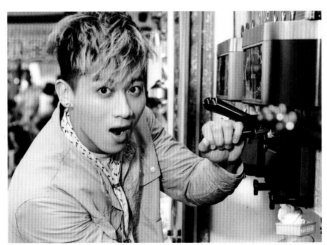

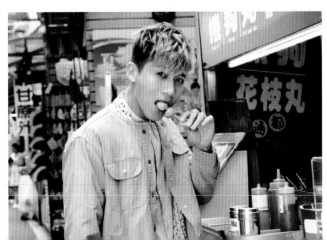

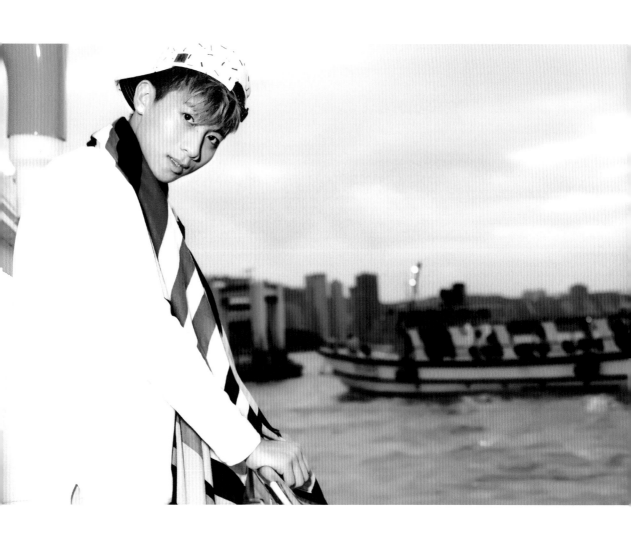

TOP1 我的愛

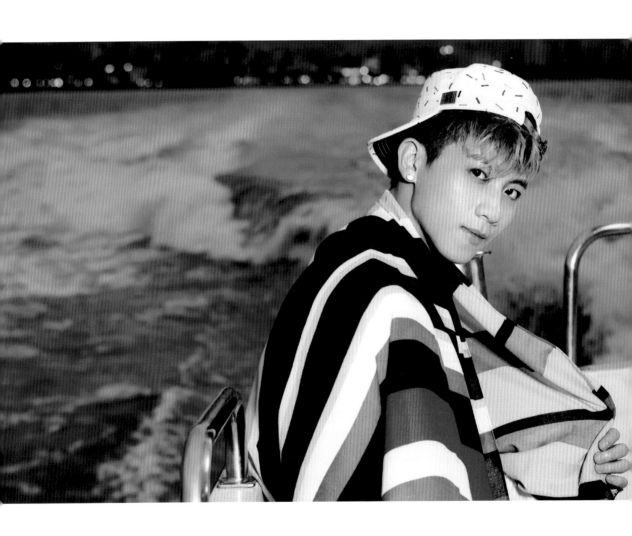

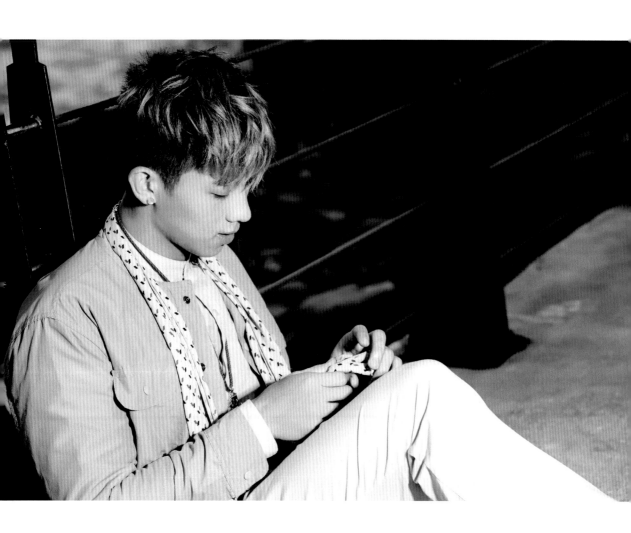

TOP1　我的愛

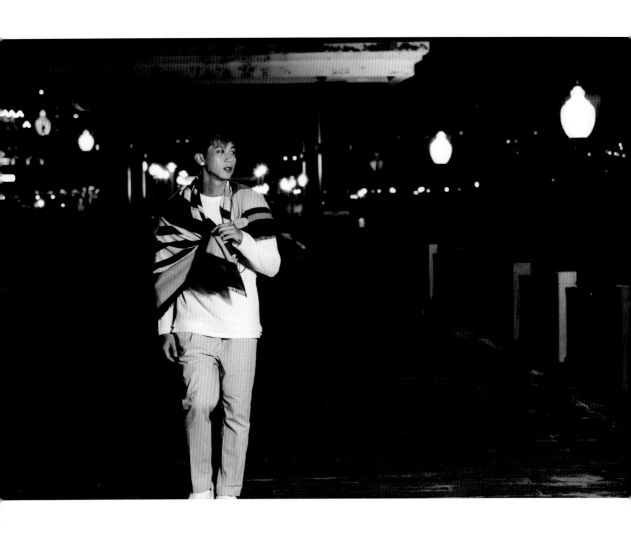

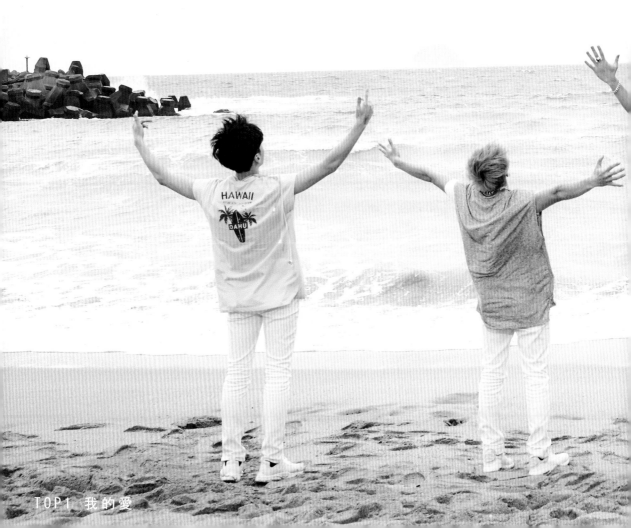

基隆外海　隆山木灘

★ Chapter 3 ★

台灣十大魅力水域冠軍！
在美麗的沙灘上玩沙、踩水、踏浪
在海與天的交界處
忘記煩憂
Don't Worry, be happy!

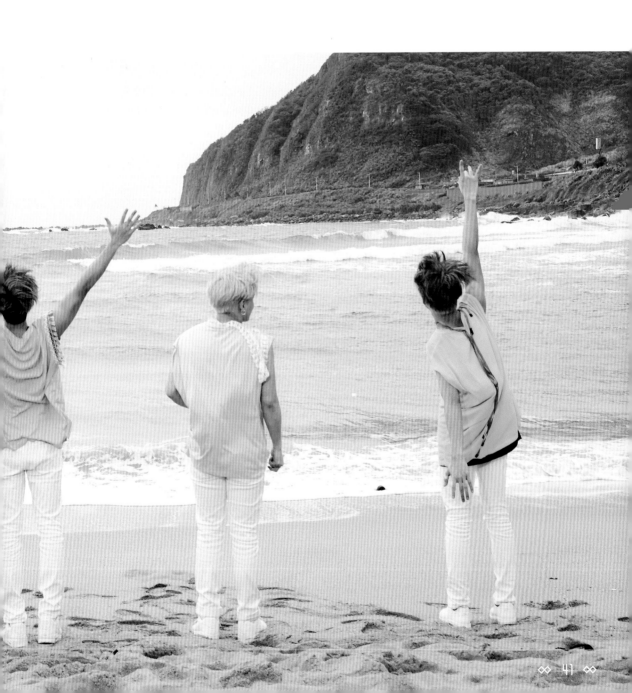

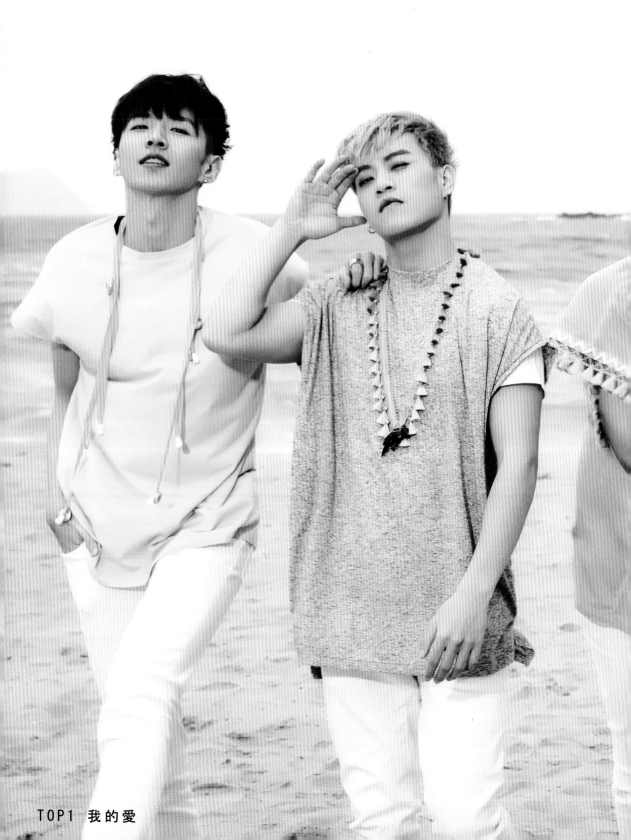

TOP1 我的愛

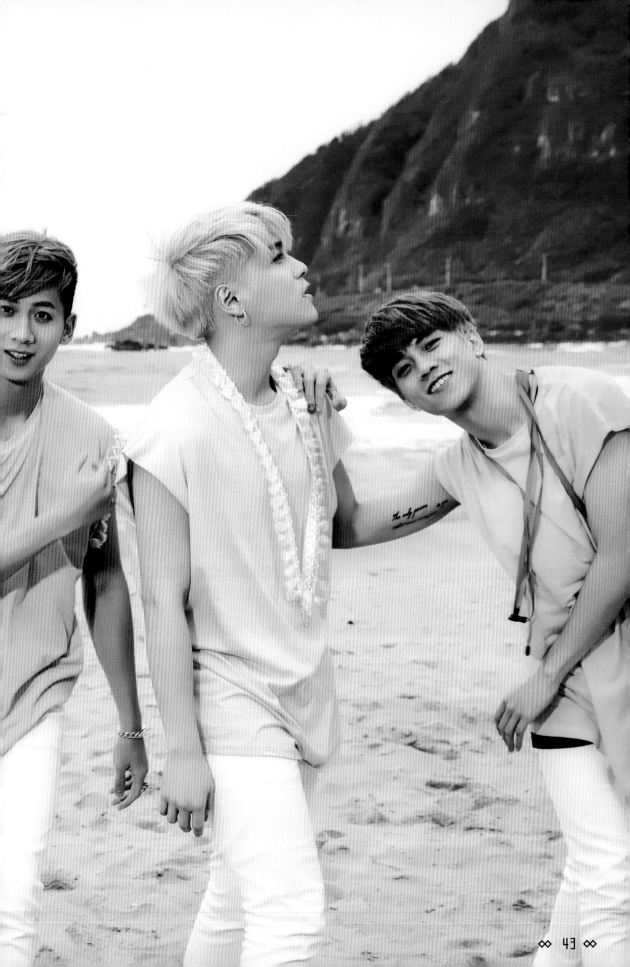

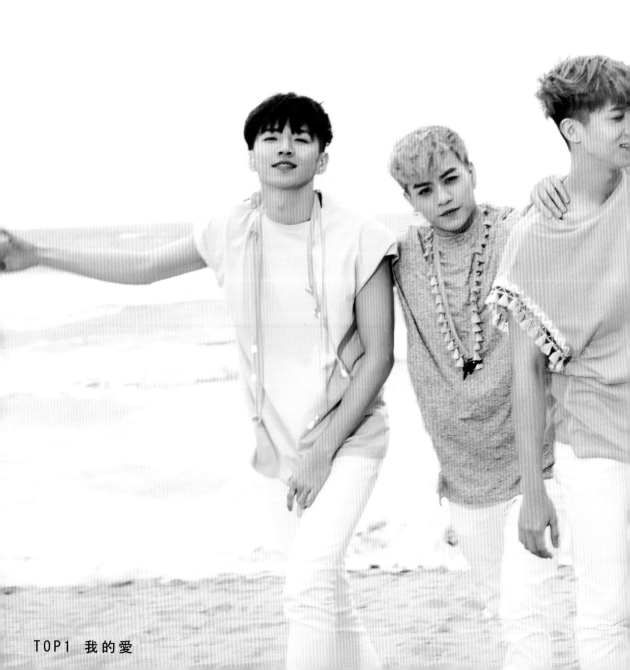

TOP1 我的愛

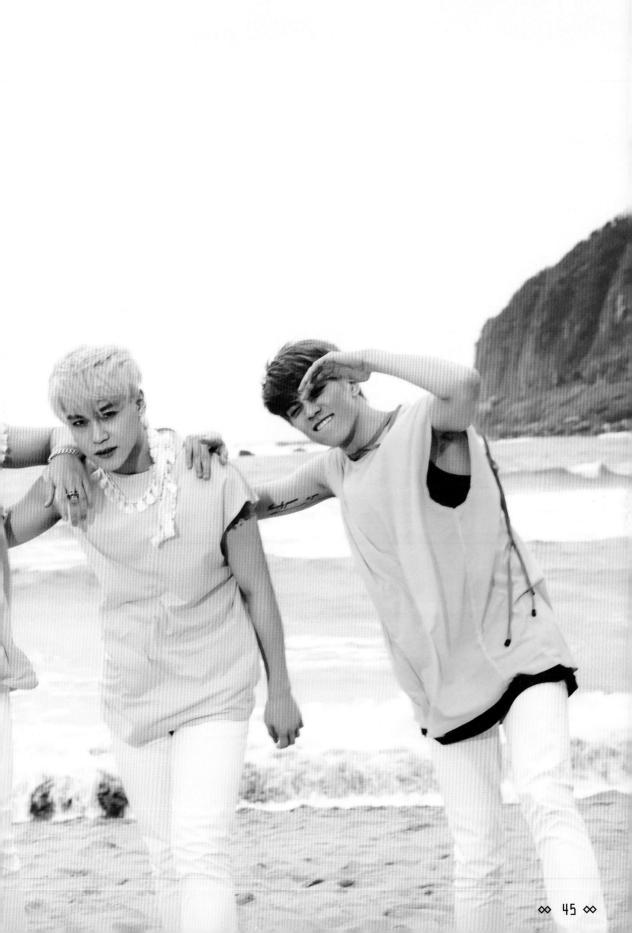

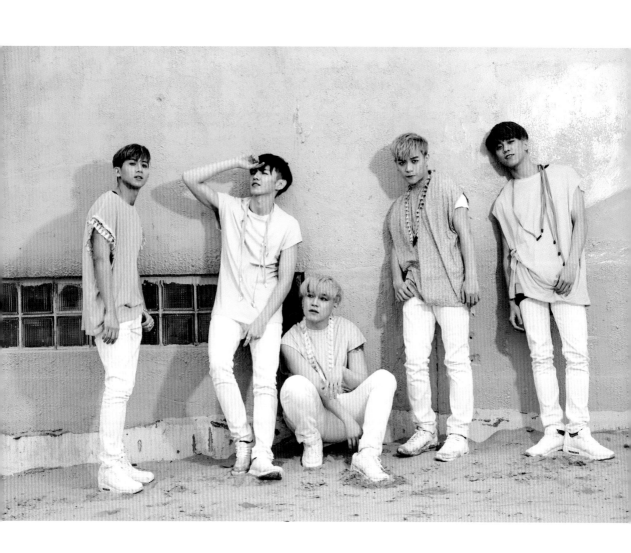

TOP1 我的愛

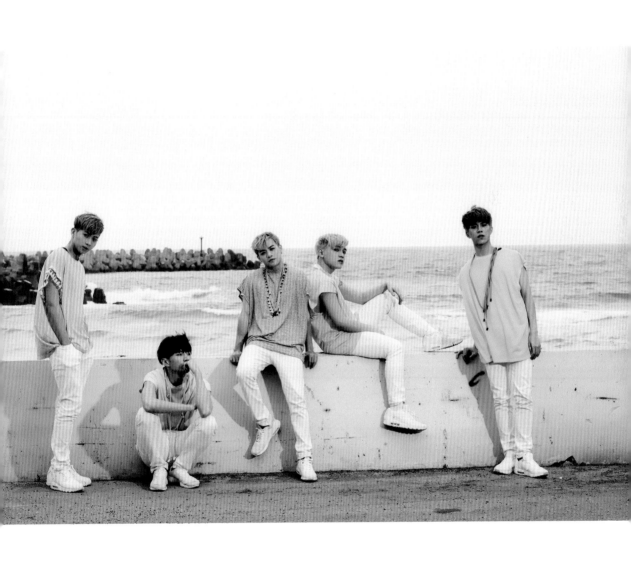

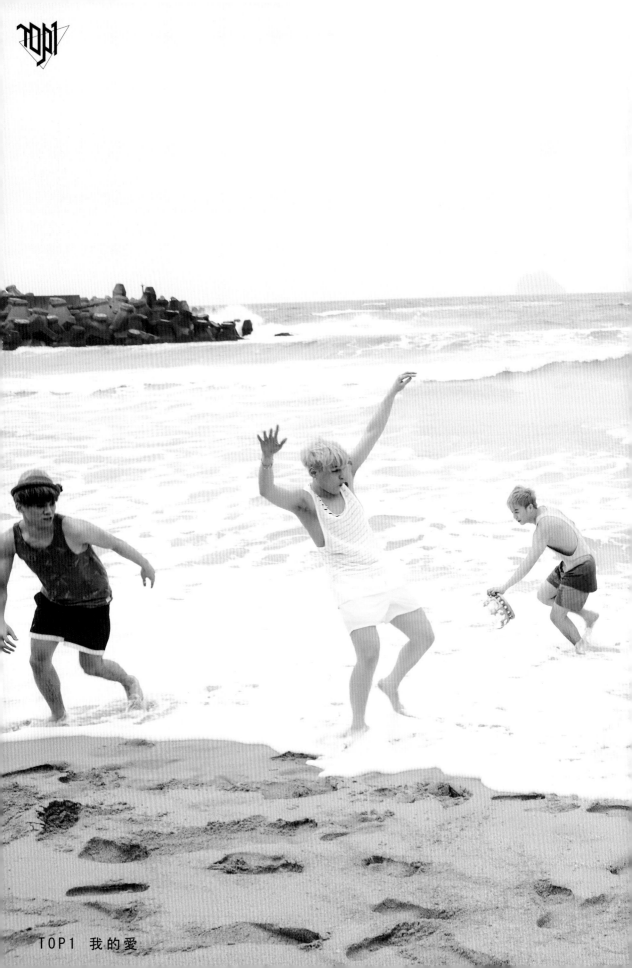

TOP1 我的愛

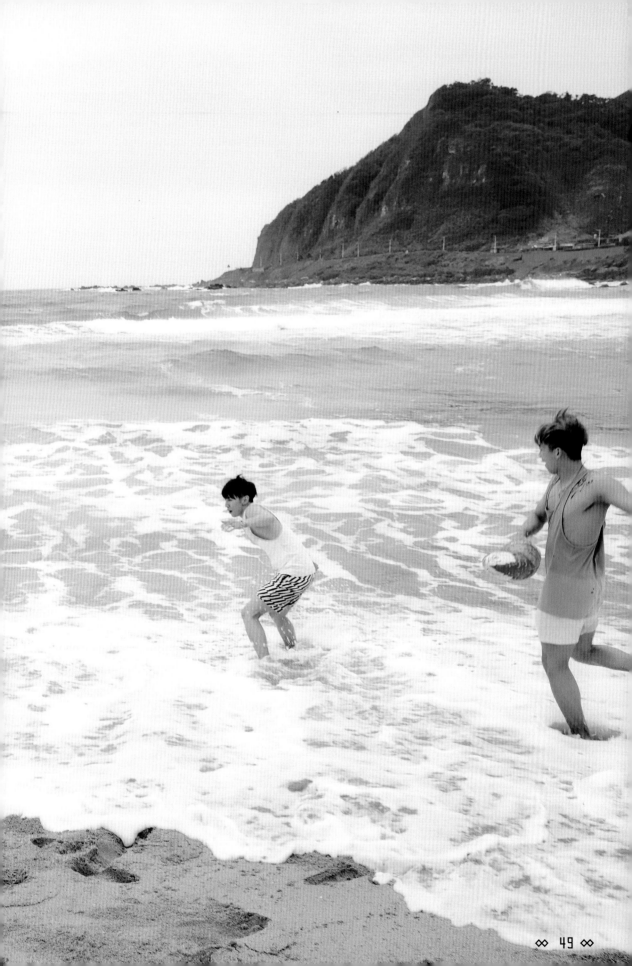

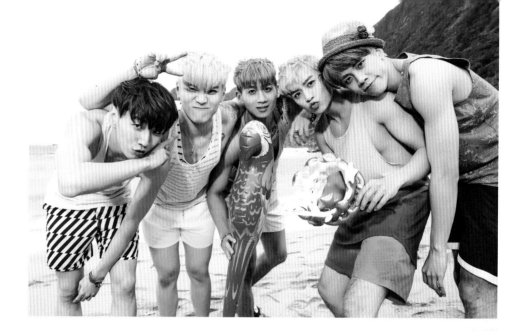

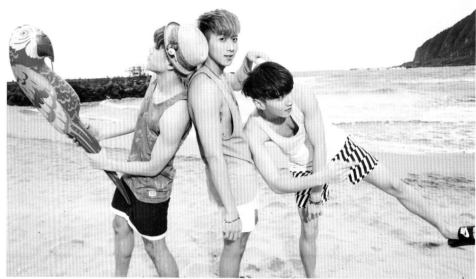

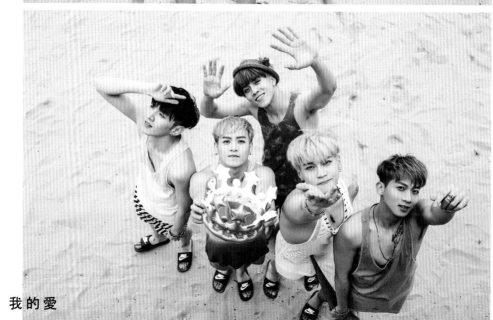

TOP1 我的愛

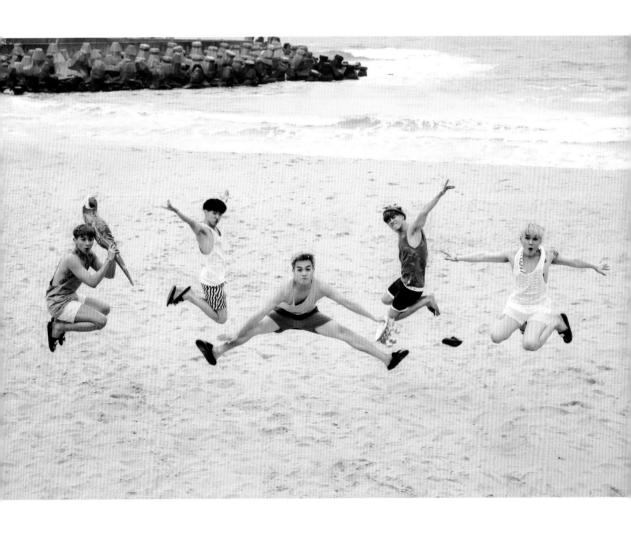

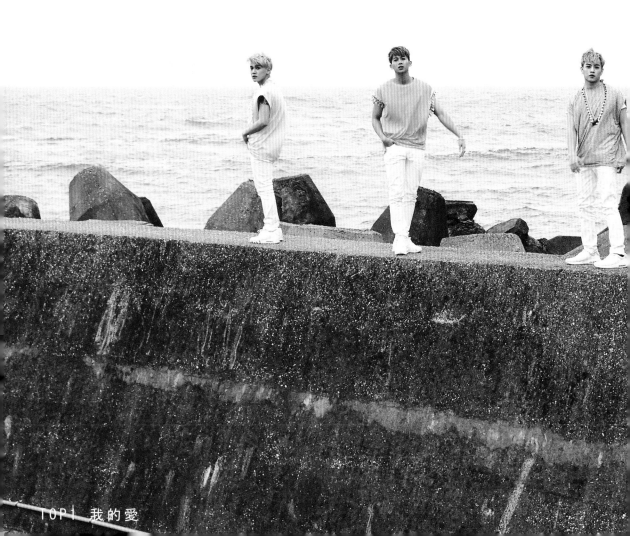

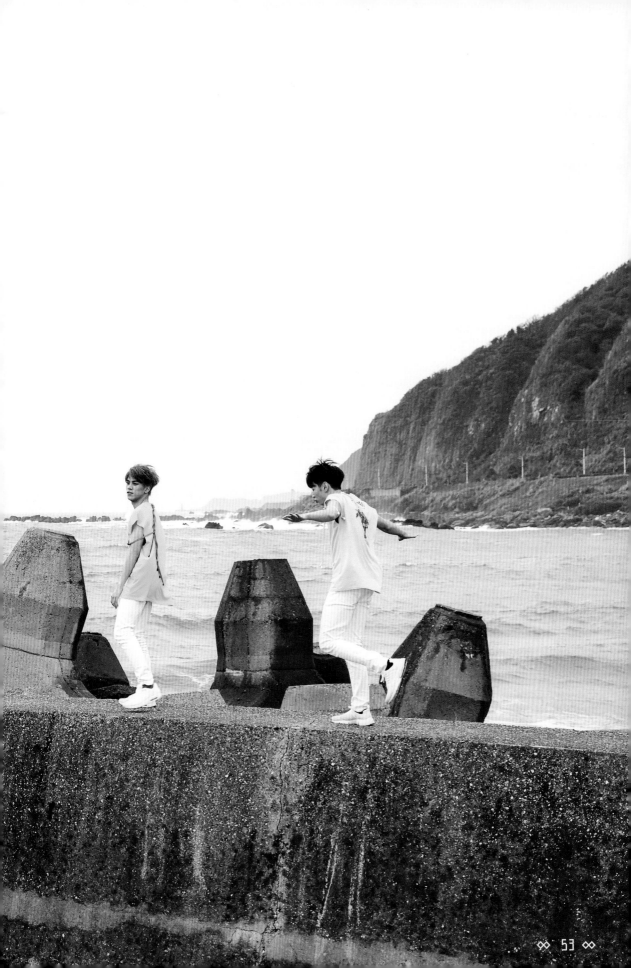

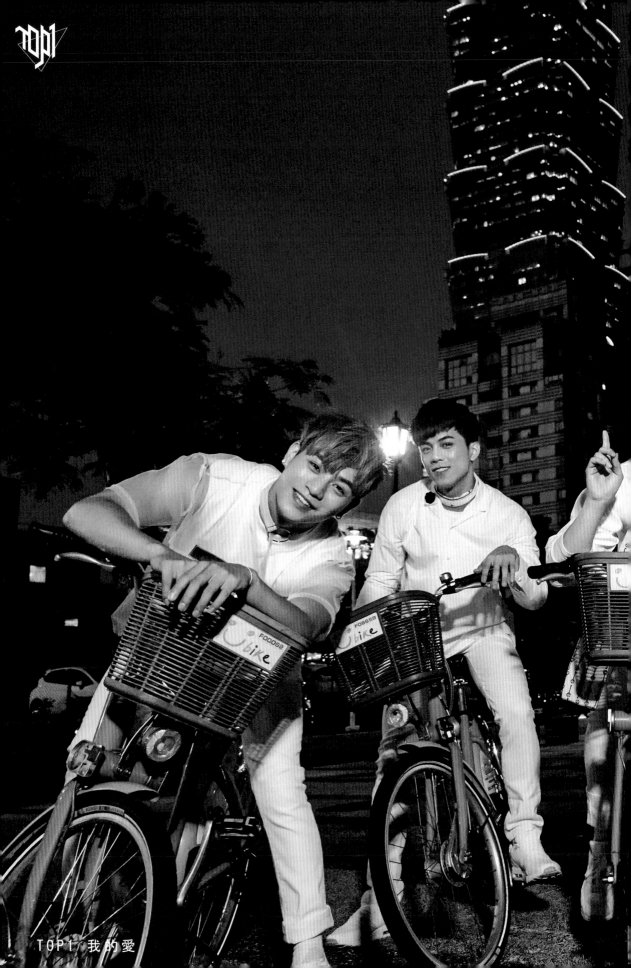
TOP1 我的愛

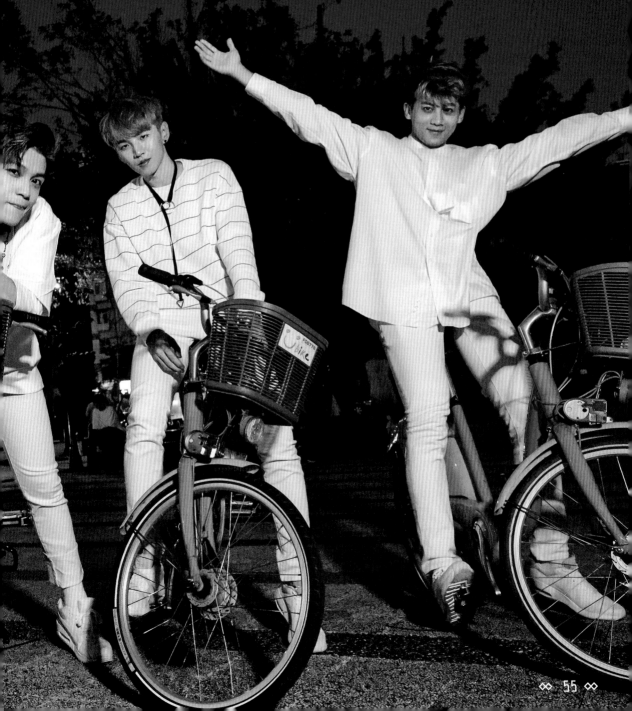

台北
You
Bike

★ Chapter 4 ★

台北市公共自行車的樂趣
就在於可以在城市間穿梭
追著樹蔭間的微光
微風拂過彼此間的笑聲
大家一起自由自在。

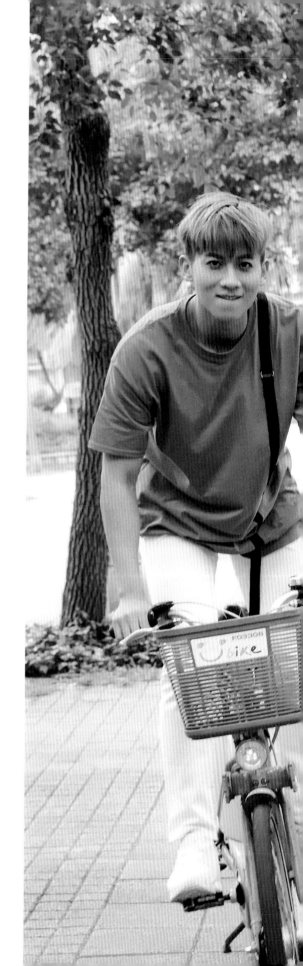

TOP1 我的愛

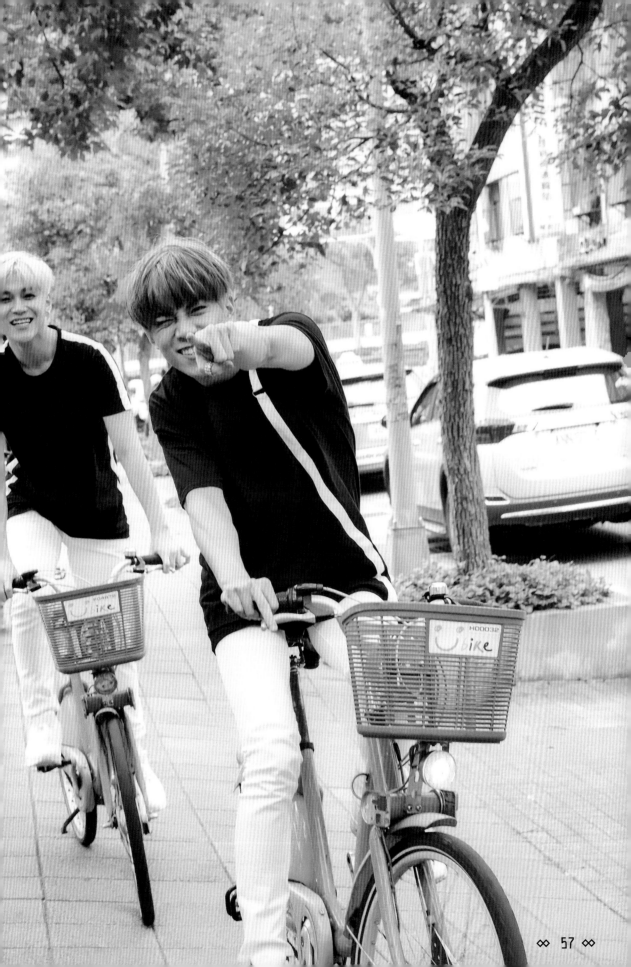

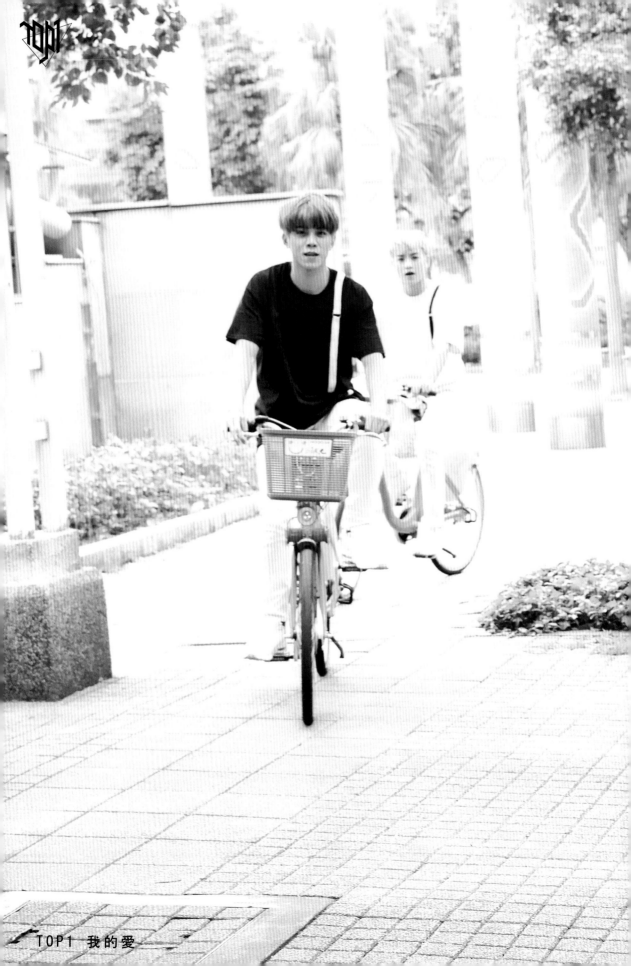

TOP1 我的愛

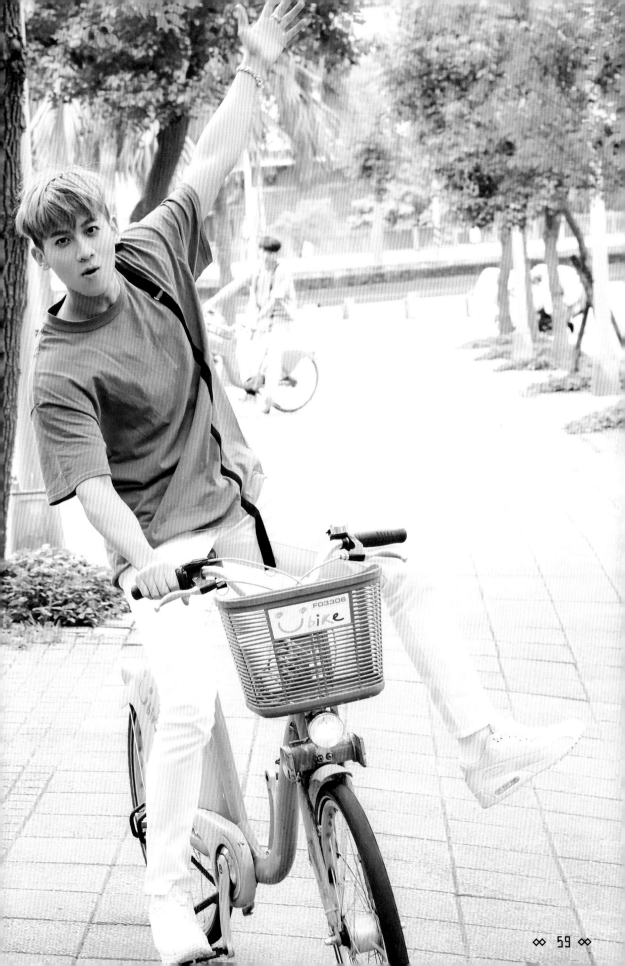

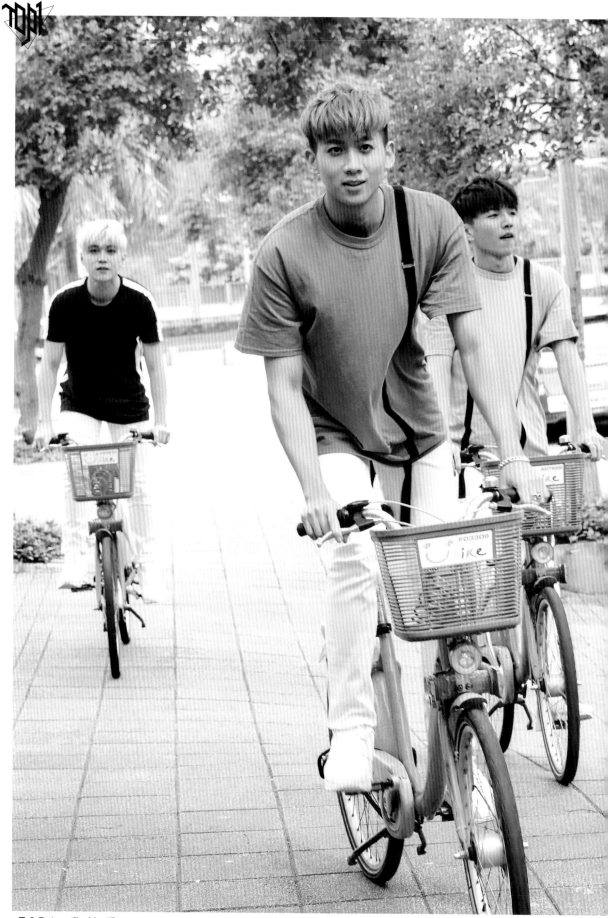

TOP1 我的愛

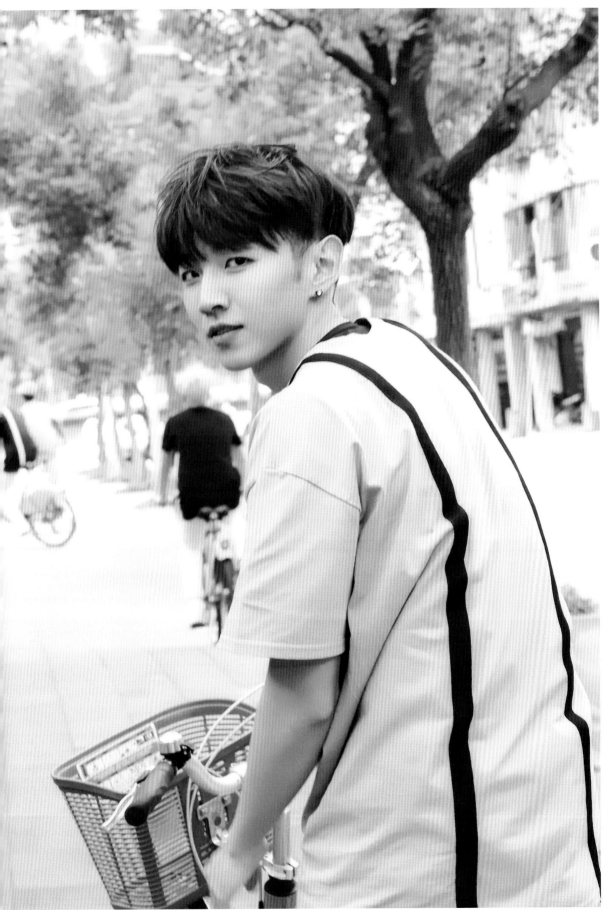

TOP1 我的愛

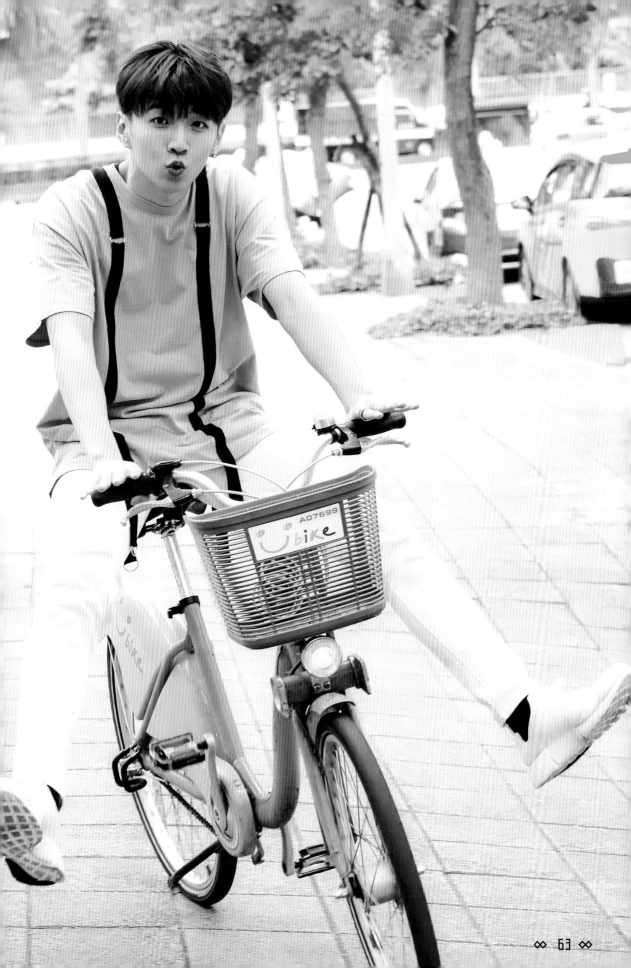

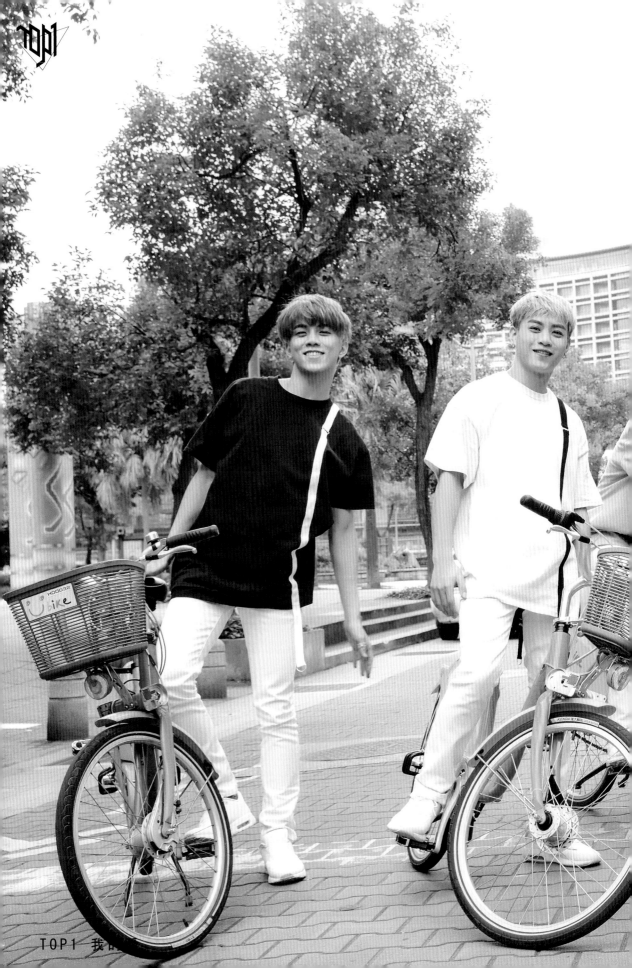

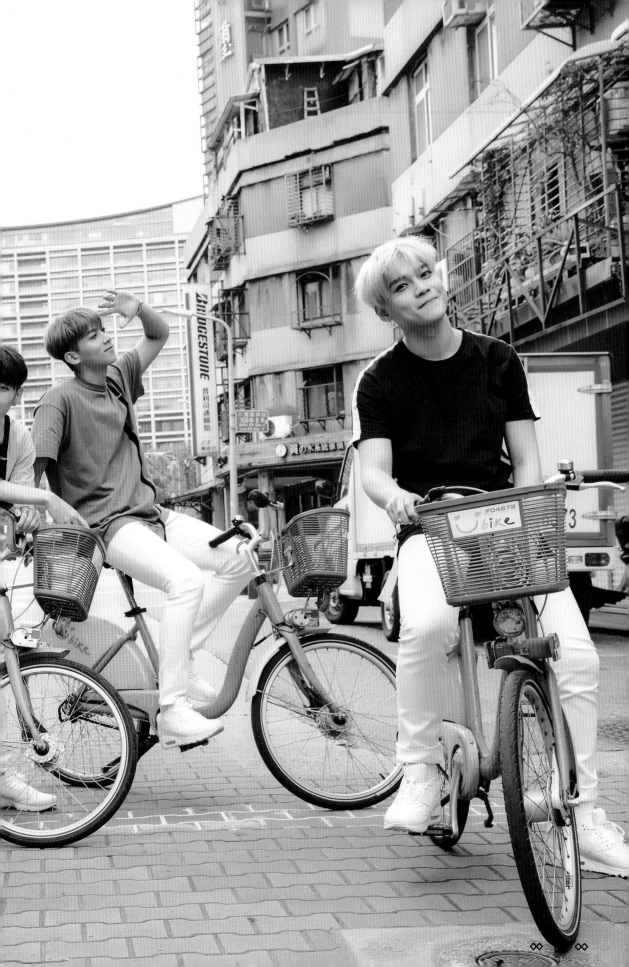

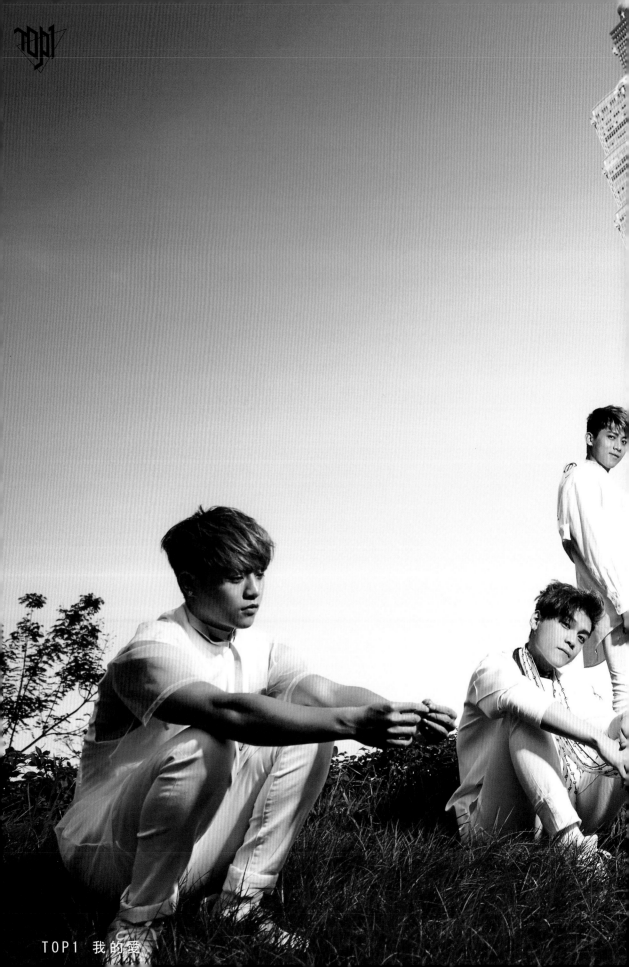

TOP1 我的愛

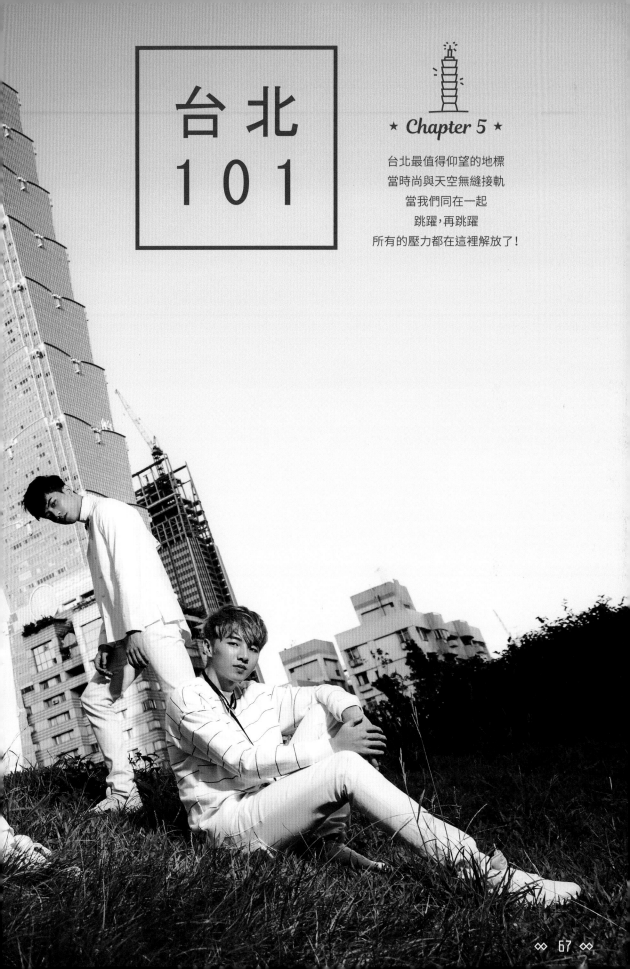

台北 101

台北最值得仰望的地標
當時尚與天空無縫接軌
當我們同在一起
跳躍，再跳躍
所有的壓力都在這裡解放了！

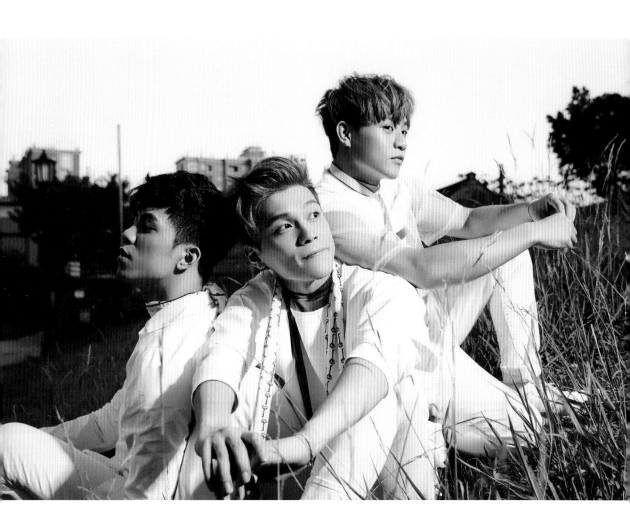

TOP1　我的愛

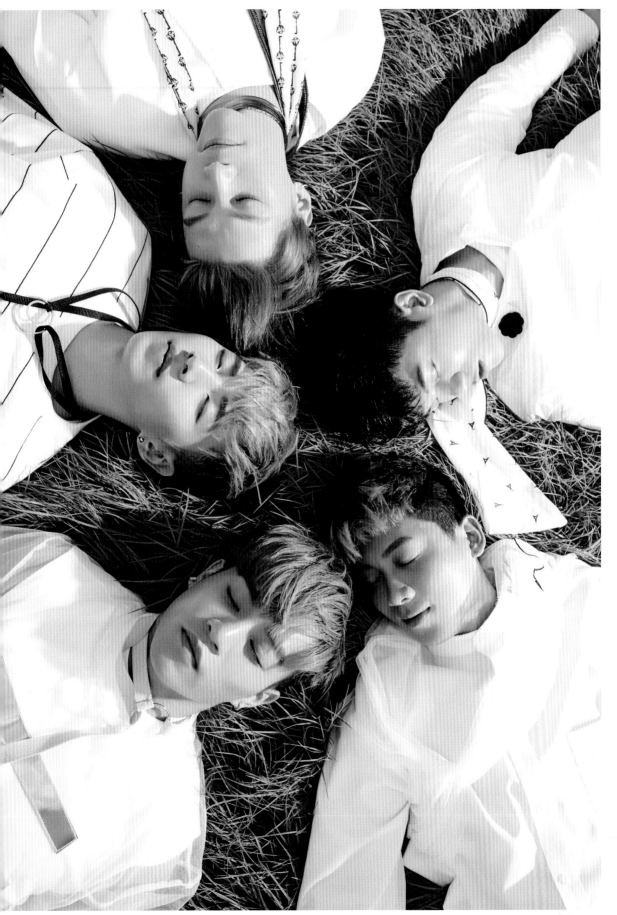

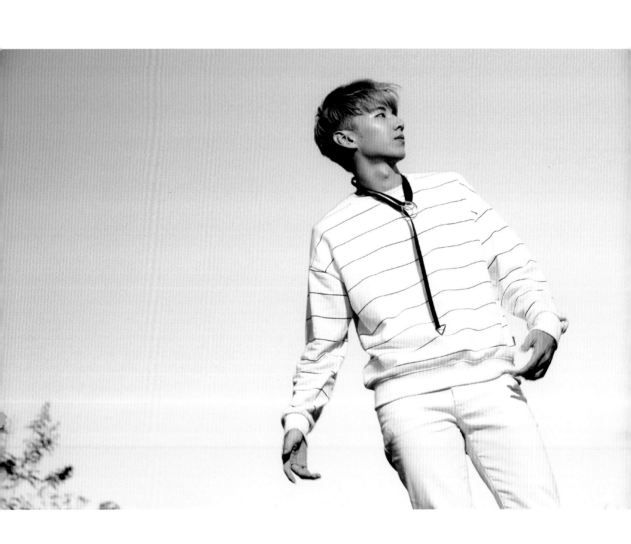

TOP1 我的愛

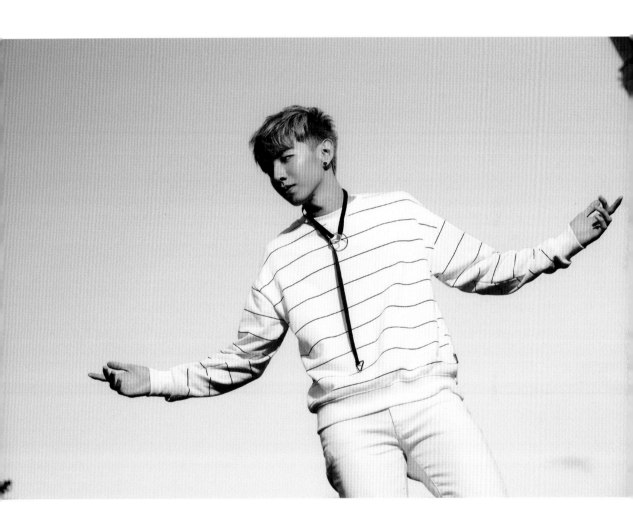

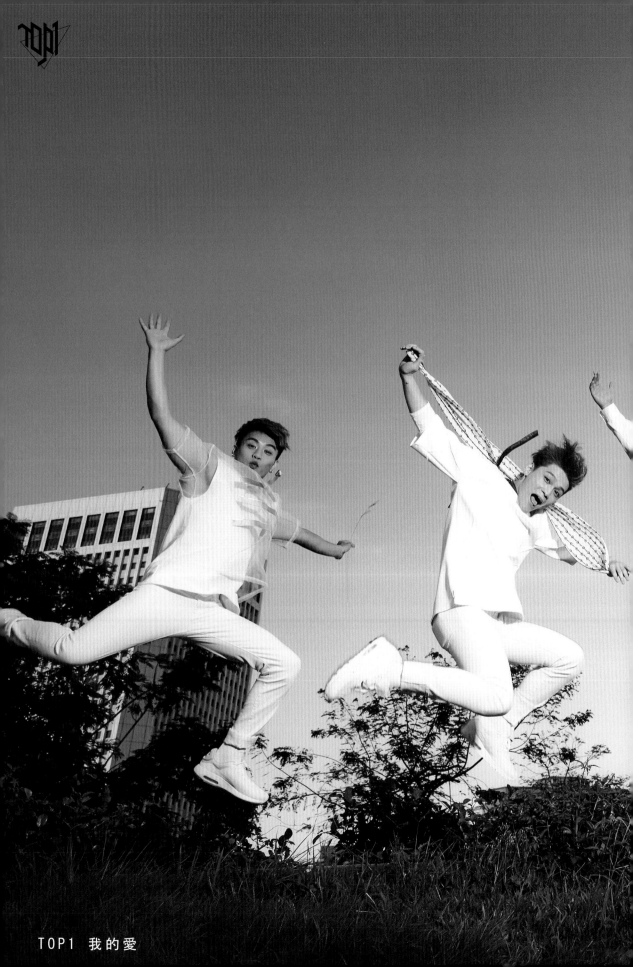

TOP1 我的愛

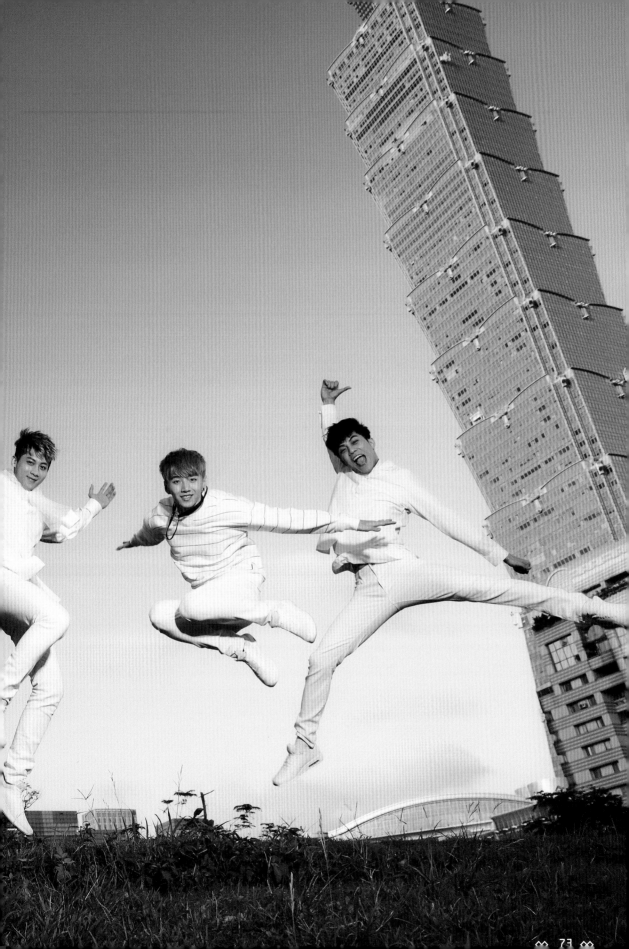

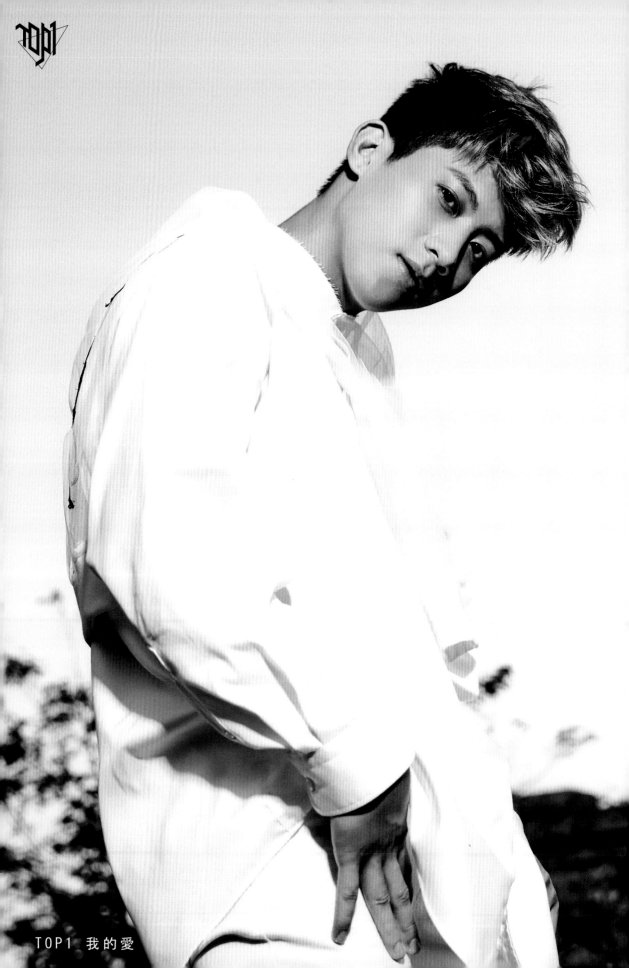

TOP1 我的愛

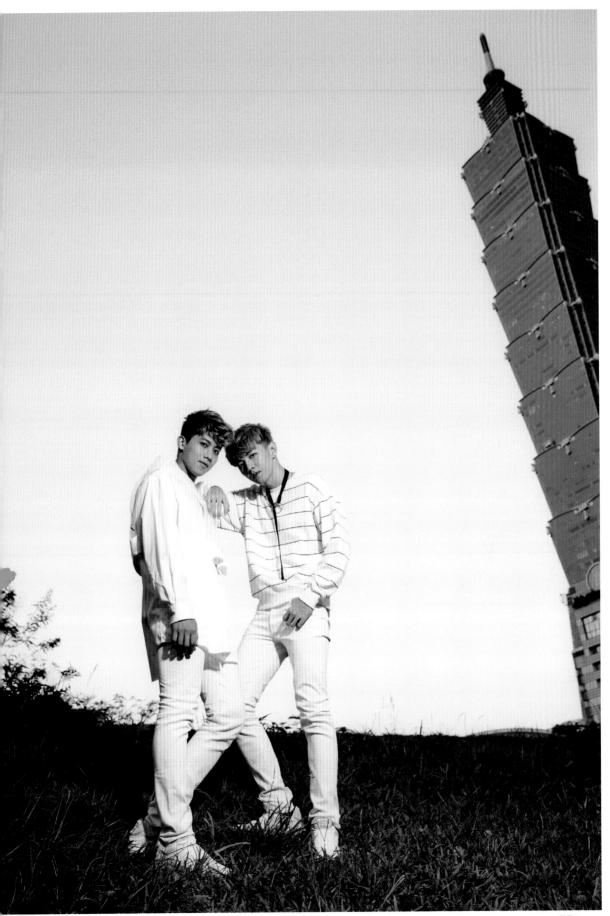

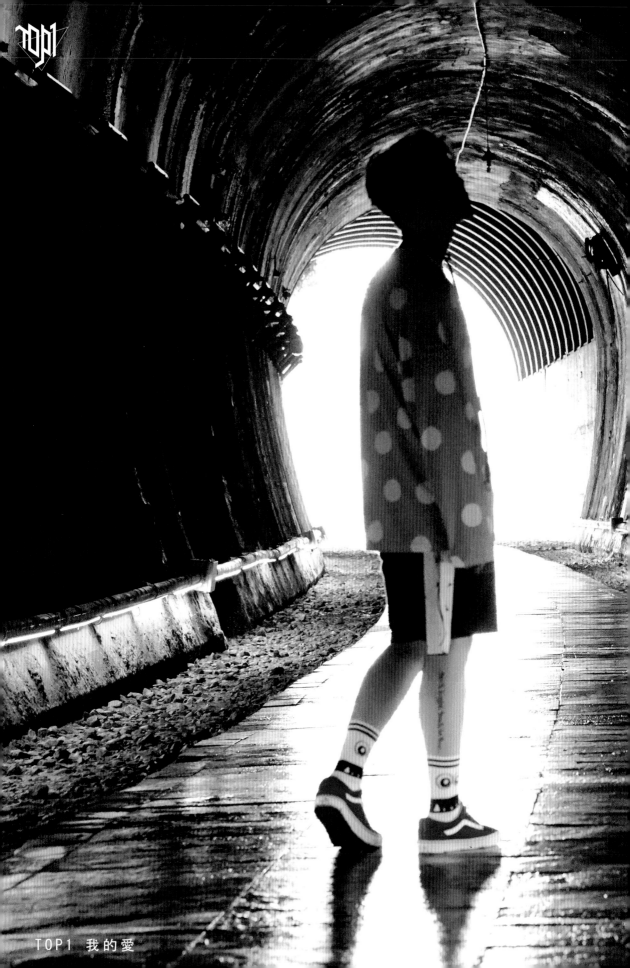

TOP1 我的愛

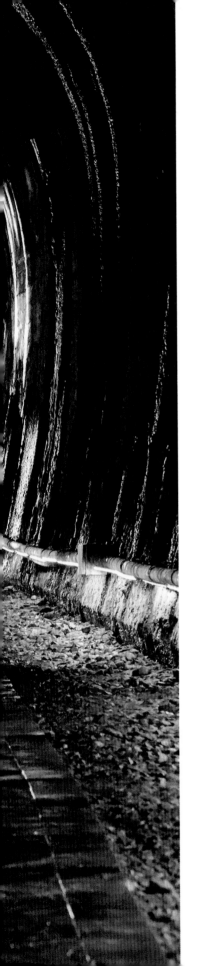

苗栗
功維敘
隧道

台灣唯一鐵道城牆式隧道
閃著霓虹光的400公尺浪漫
盡頭有著希望的微光
吸引著堅定的腳步
一步步，走向屬於我們的夢想。

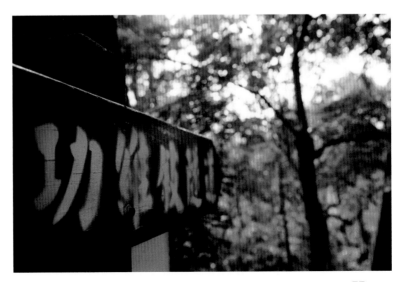

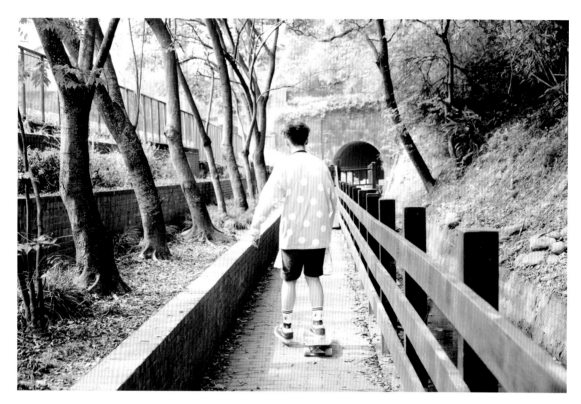

TOP1 我的愛

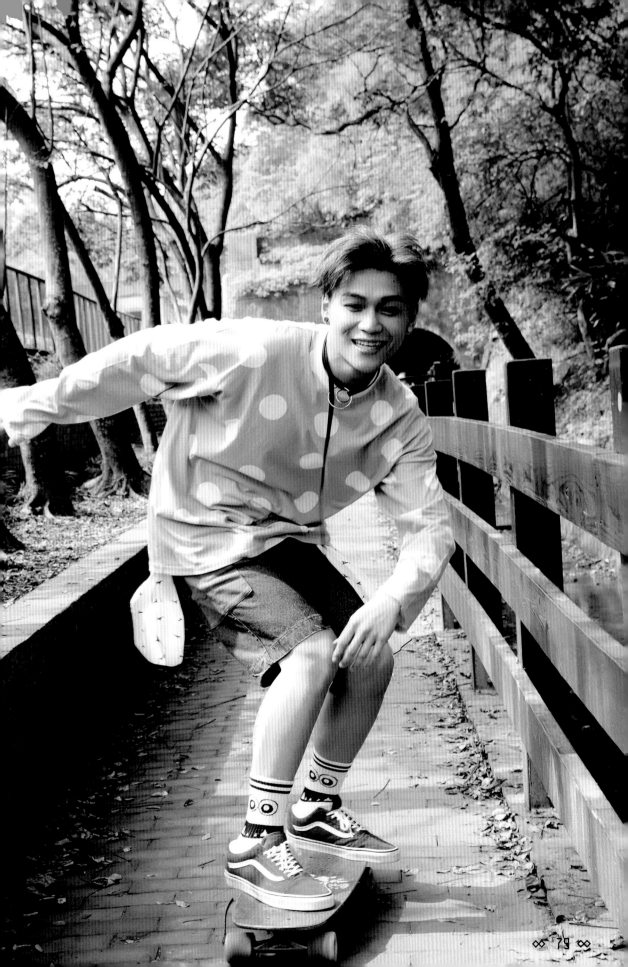

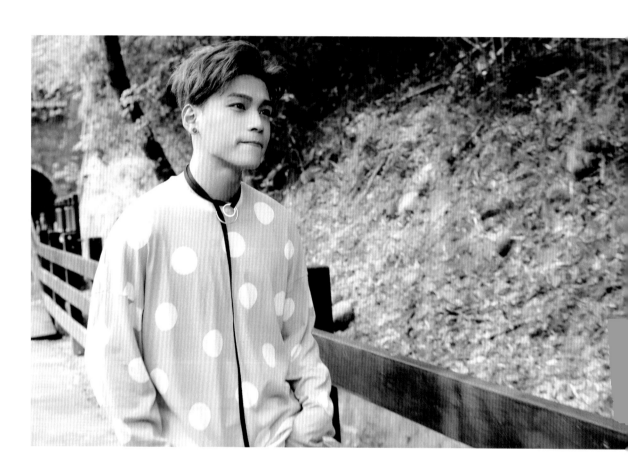

TOP1 我的愛

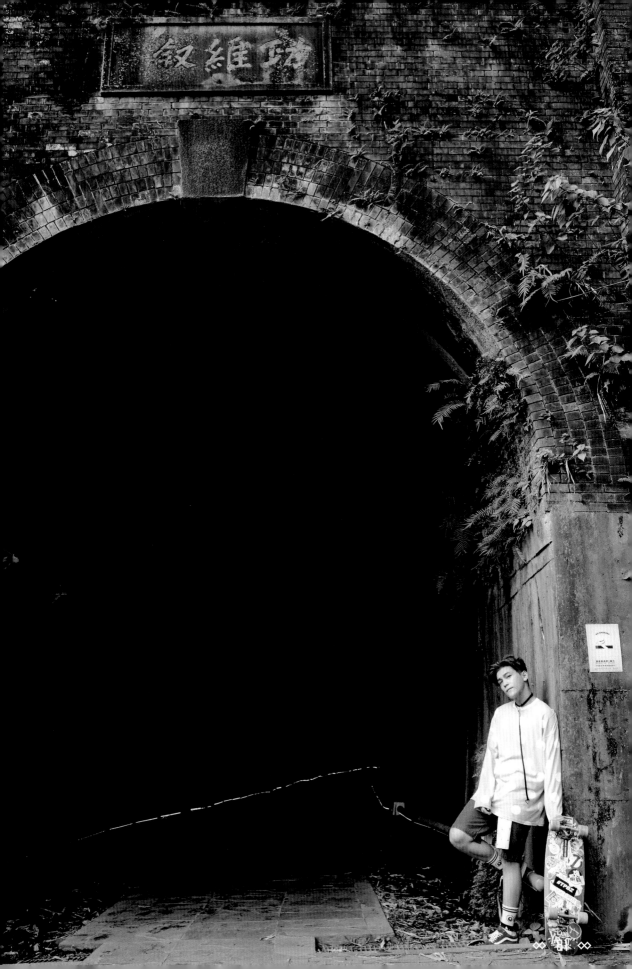

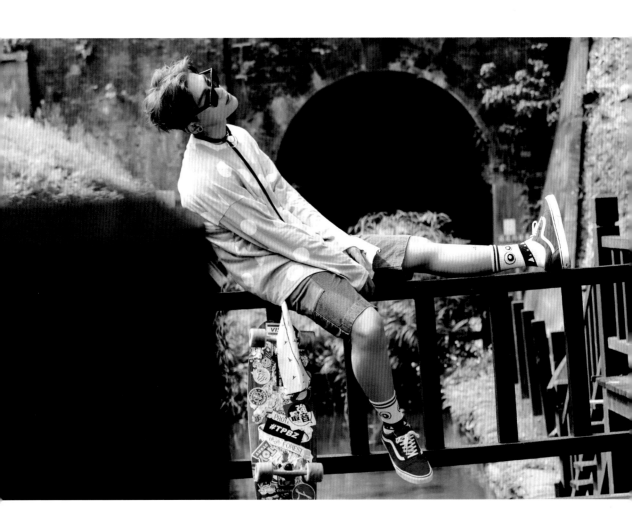

TOP1 我的愛

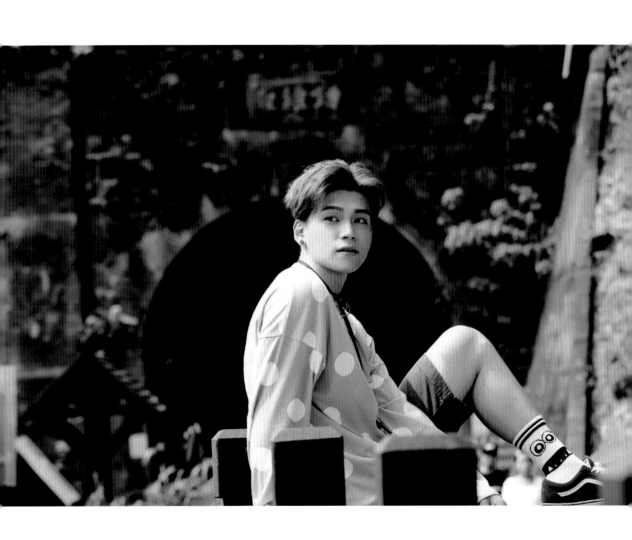

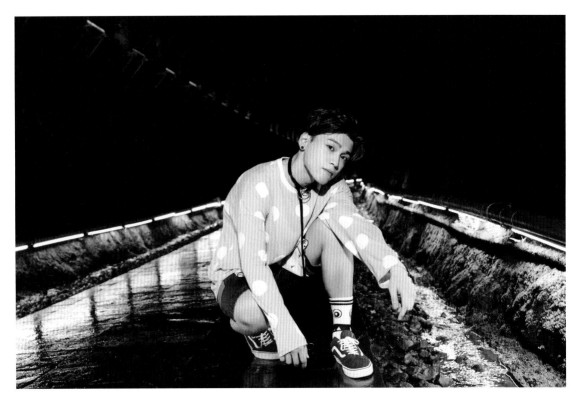

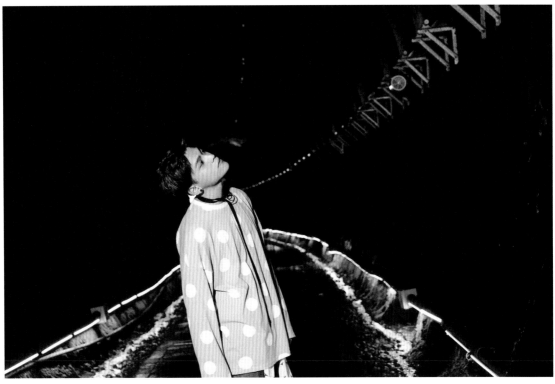

TOP1 我的愛

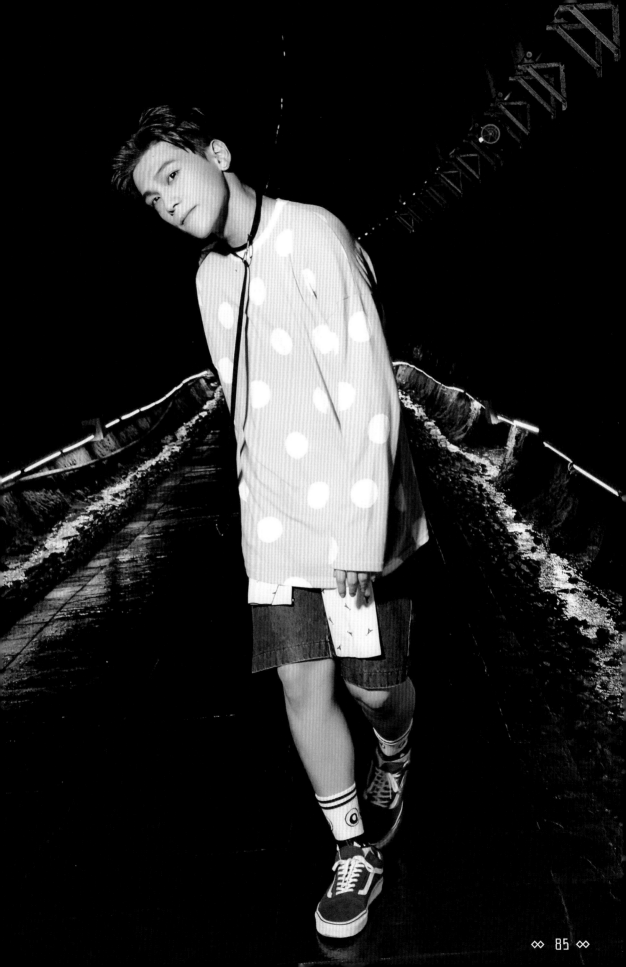

★ Chapter 7 ★

台中　中家
國歌　家劇
歌劇　院

台中的文創新地標
曲牆取代方正的線條
光影如此迷人
走在世界級的公共建築中
自己彷彿也是一件美麗的藝術品。

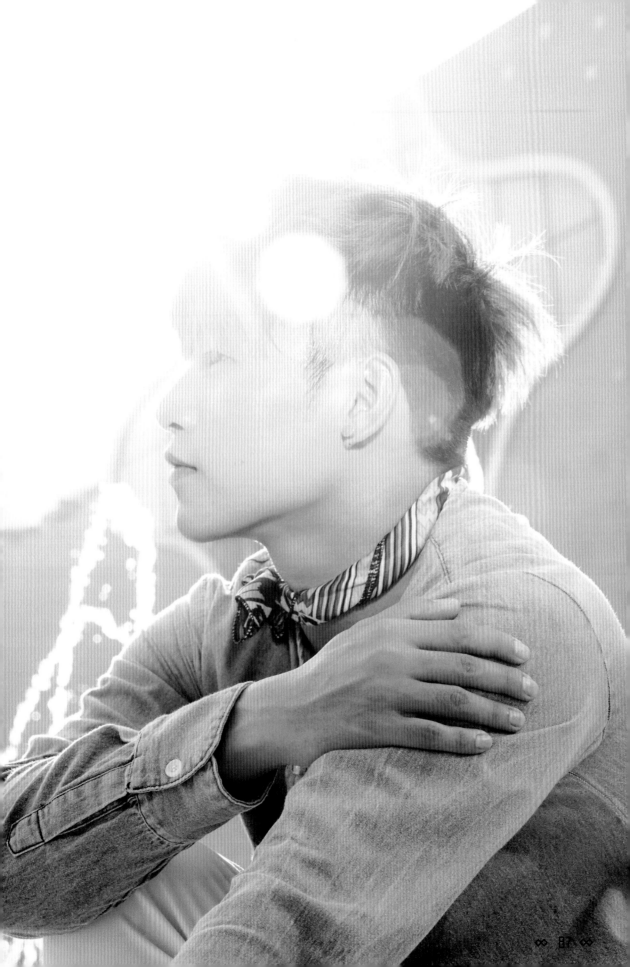

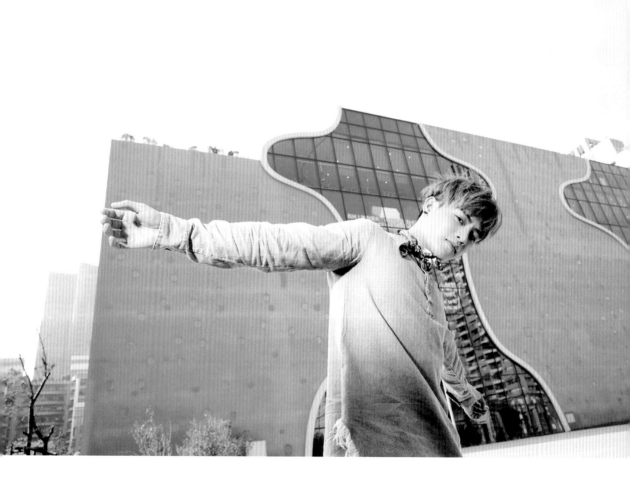

TOP1 我的愛

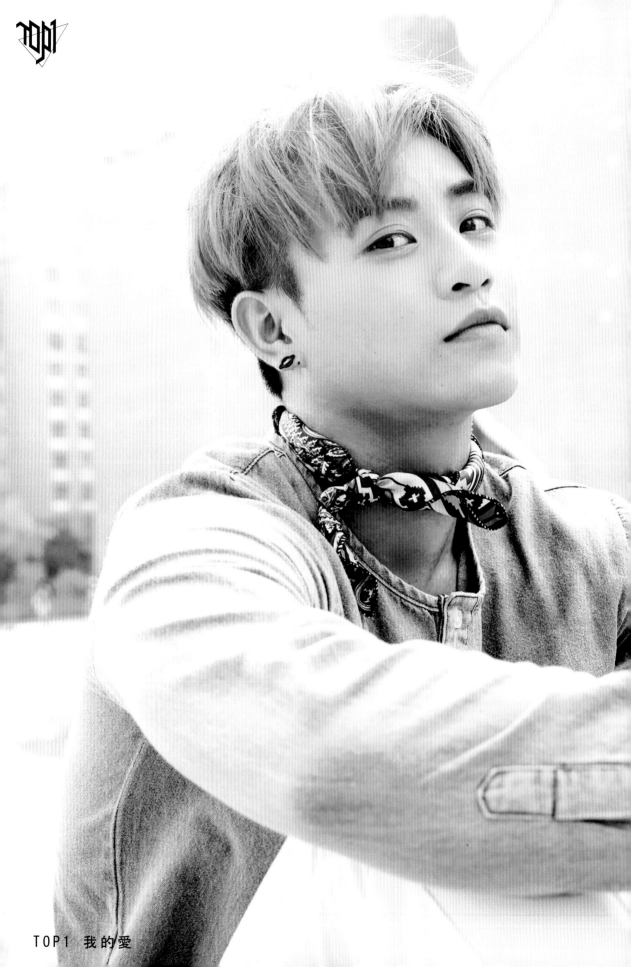

TOP1 我的愛

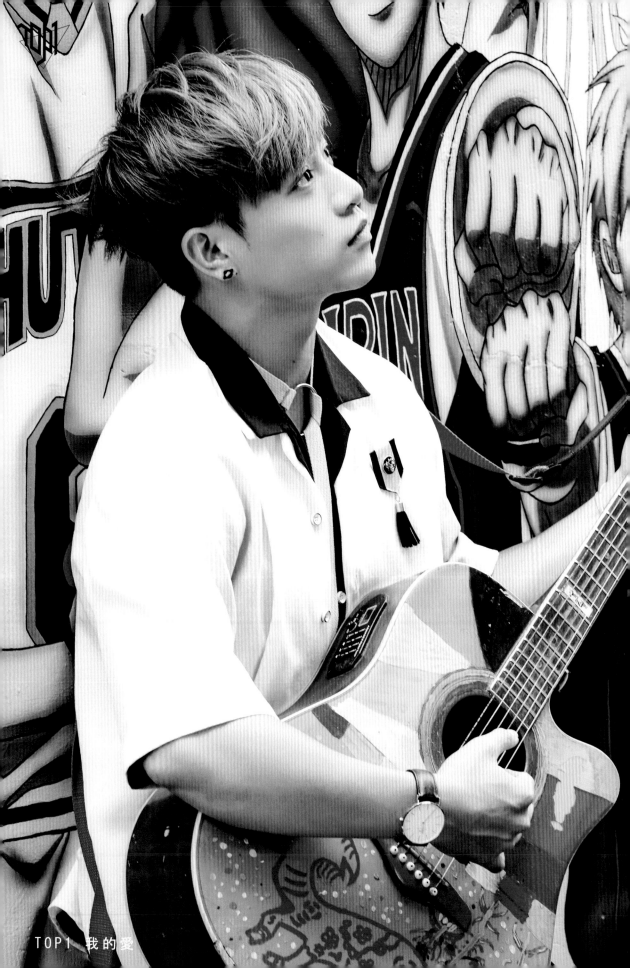

TOP1 我的愛

台中
彩繪
動漫巷

不可思議的市區小巷
藏著近來最盛行的動漫彩繪村
海賊王、瑪莉兄弟、龍貓站牌
讓童心大爆發
唷嗬!向進擊的魯夫致敬!

TOP1 我的愛

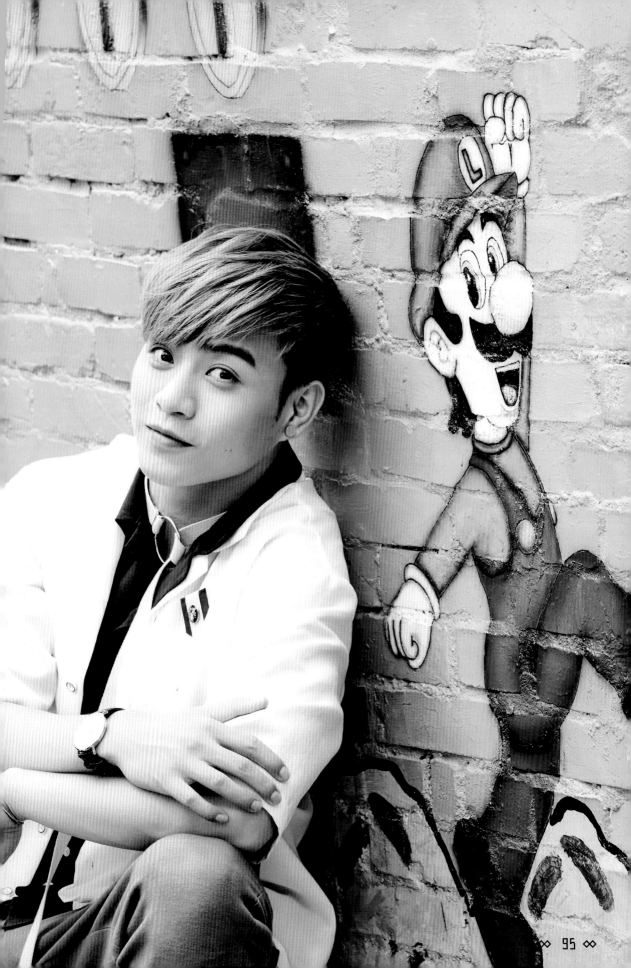

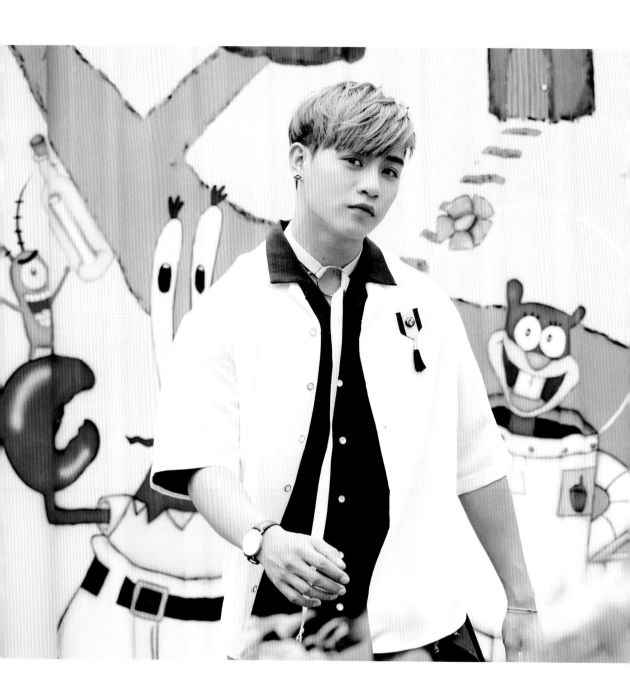

TOP1 我的愛

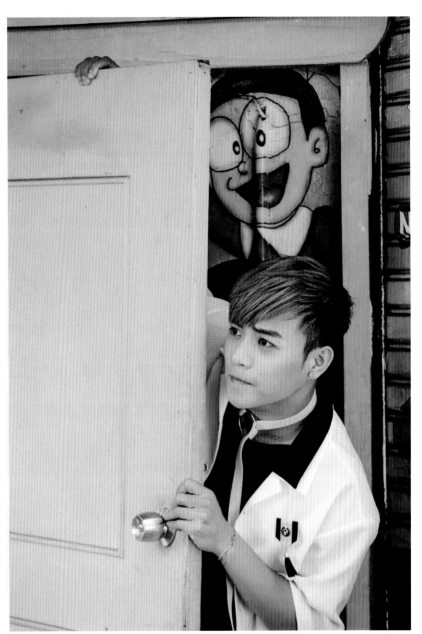

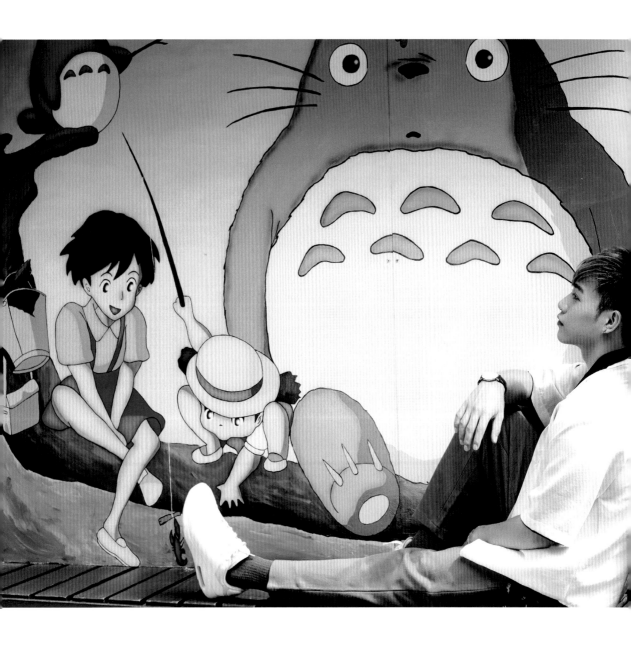

TOP1 我的愛

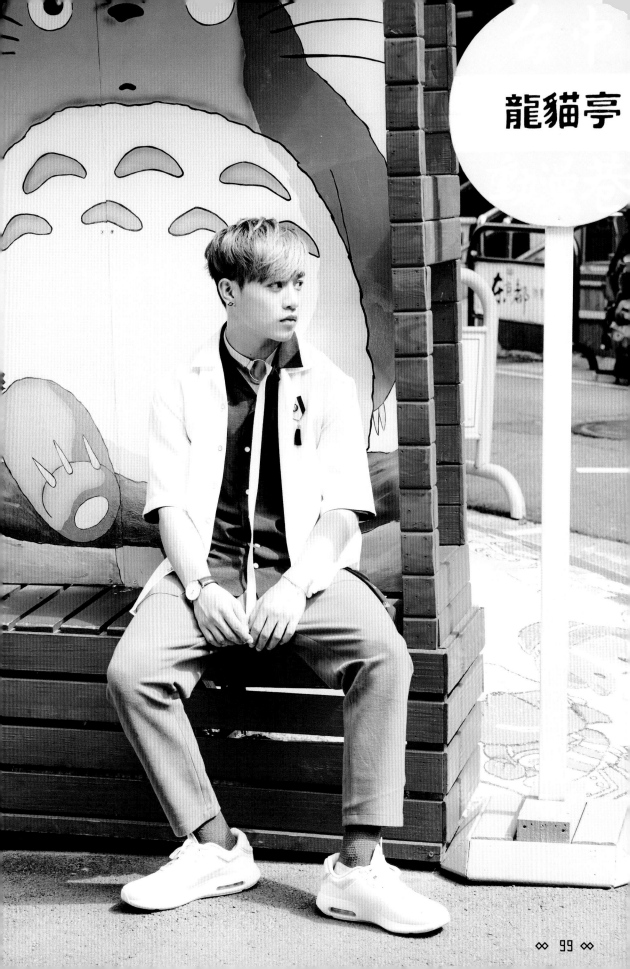

龍貓亭

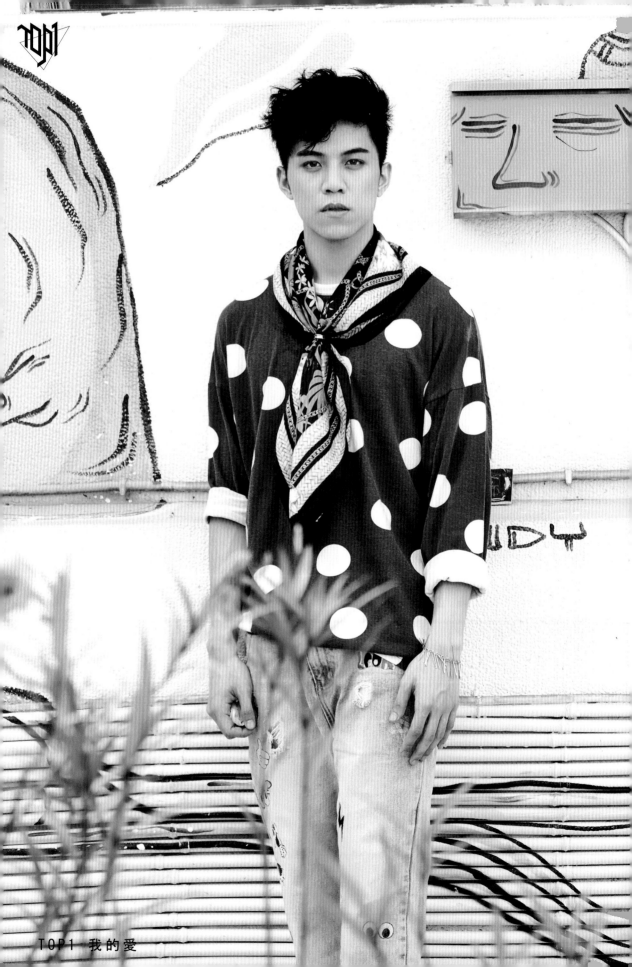

TOP1 我的愛

★ *Chapter 9* ★

台中
美術館
周邊

同場加映　彩虹眷村

隨意散步著
心，深深呼吸
和無限綠意植栽共生
找到最隨興的姿態。

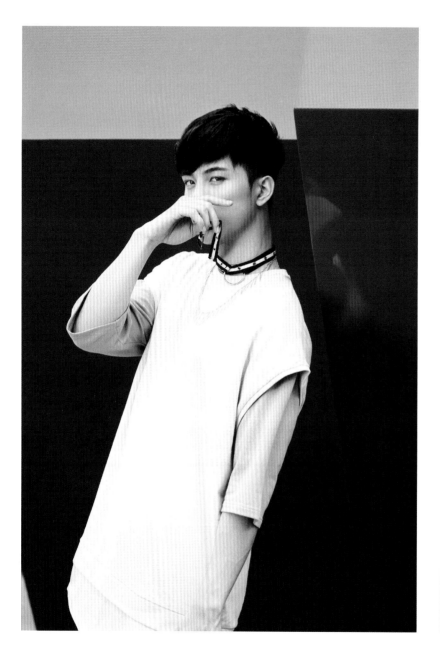

TOP1 我的愛

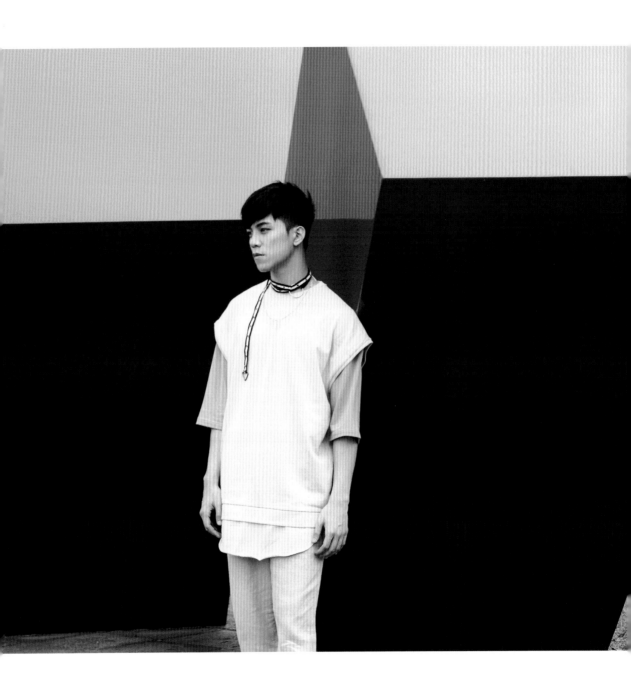

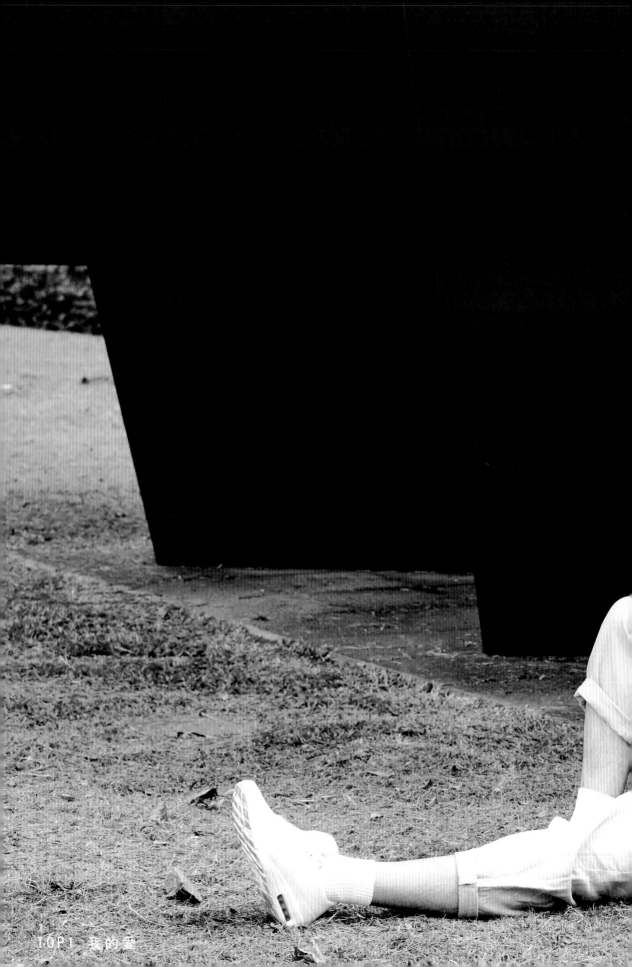

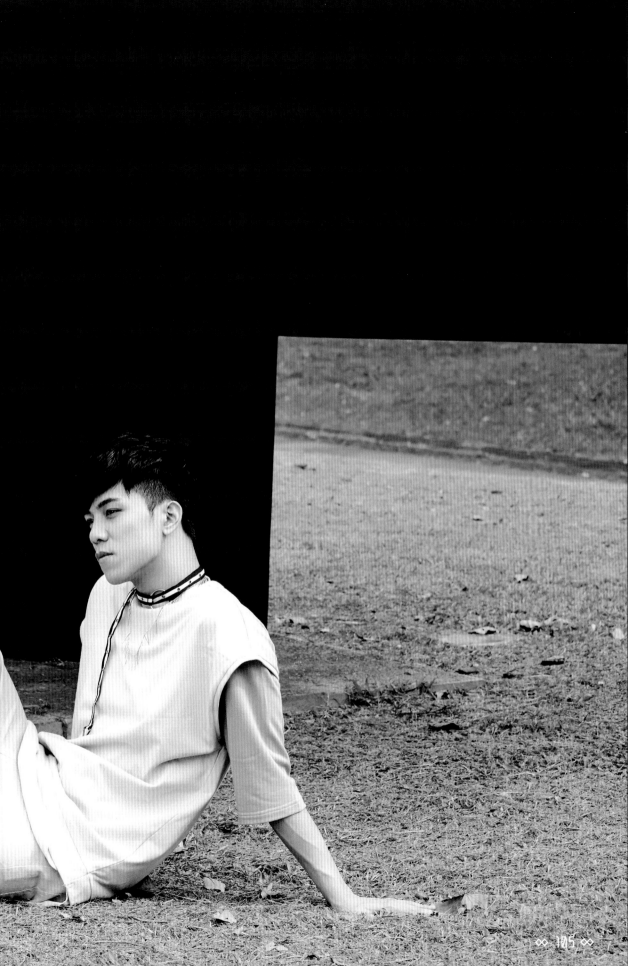

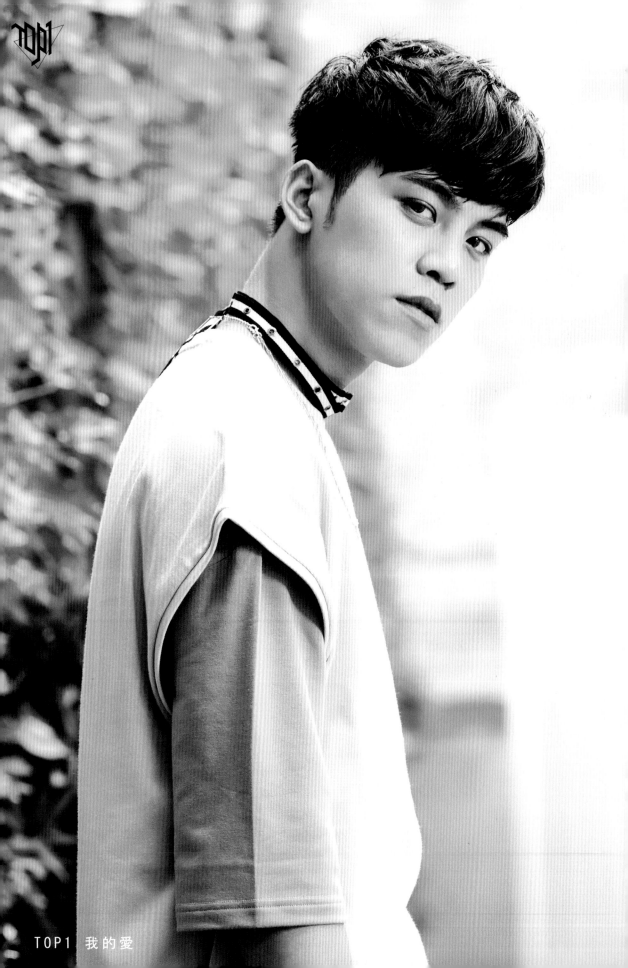

TOP1 我的愛

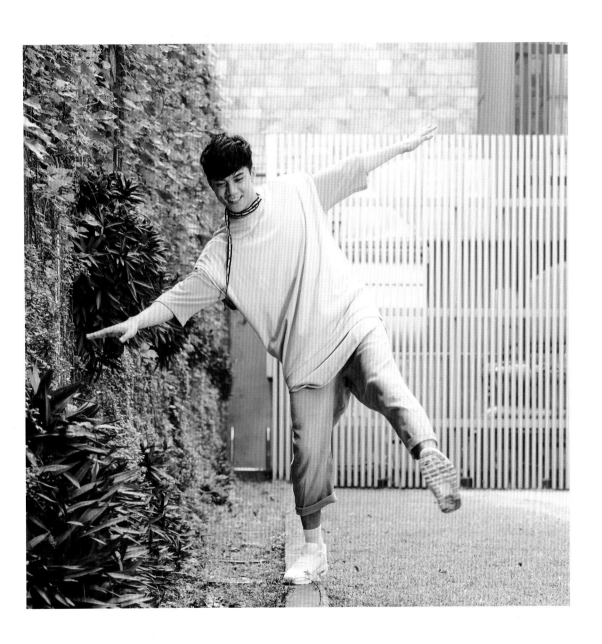

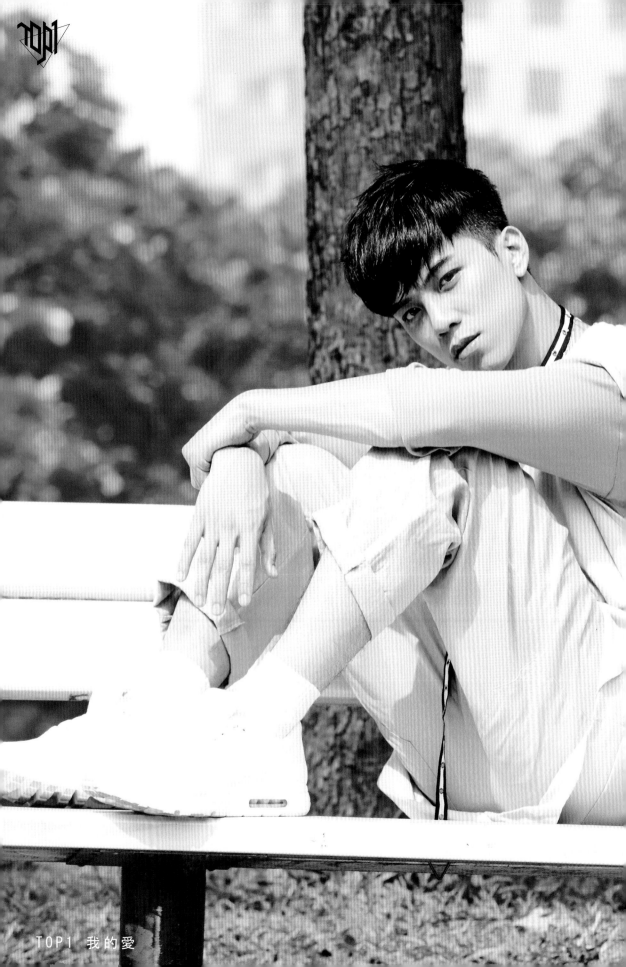

TOP1 我的愛

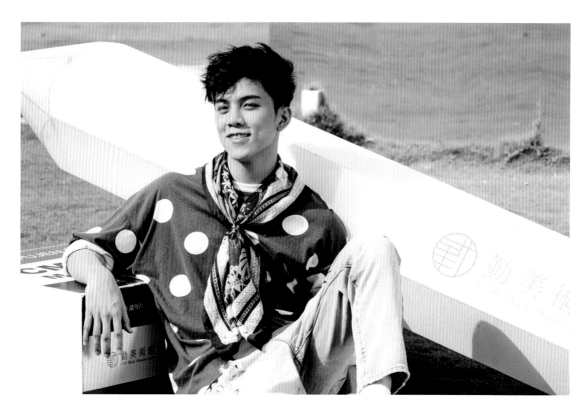

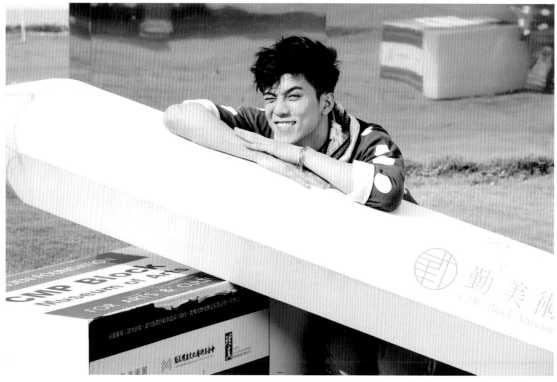

TOP1　我的愛

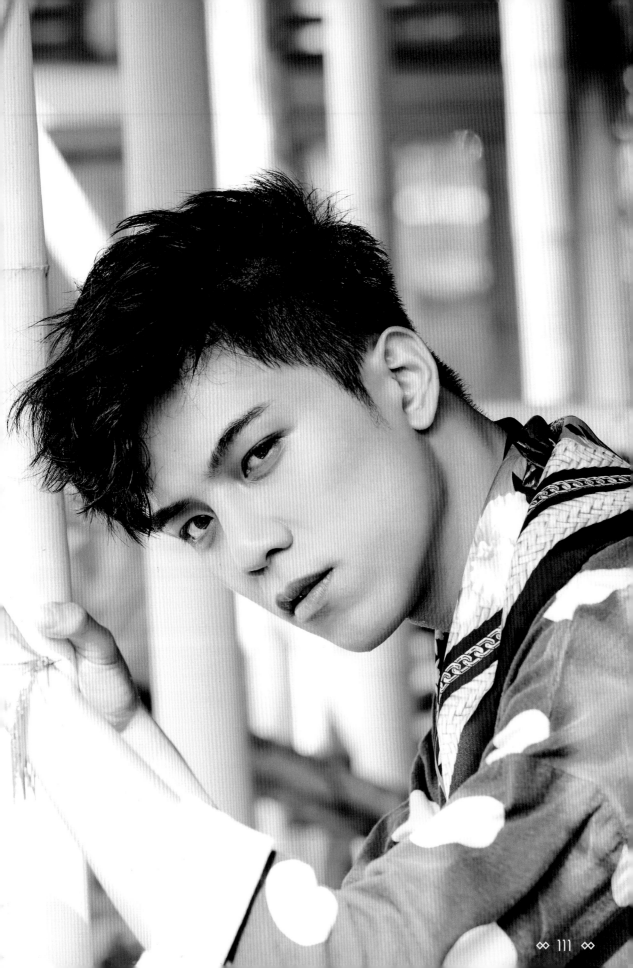

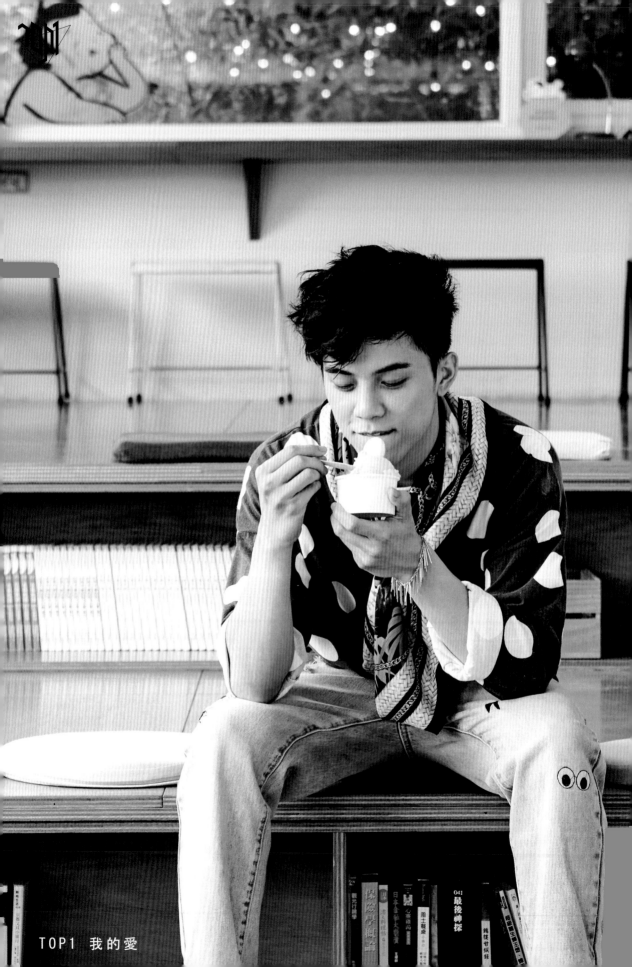

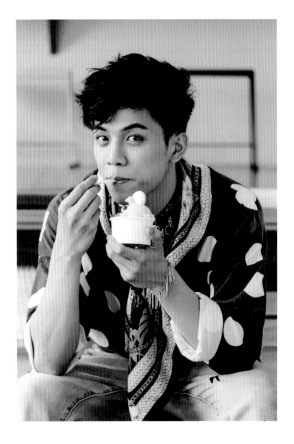

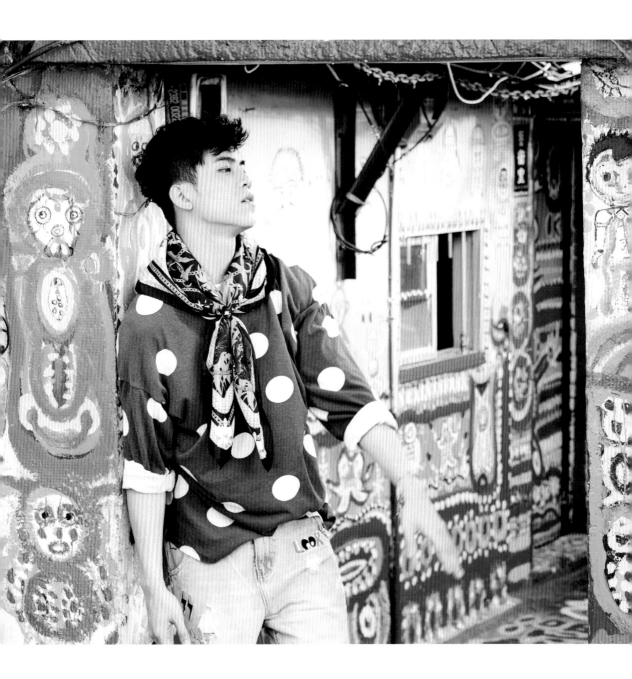

TOP1　我的愛

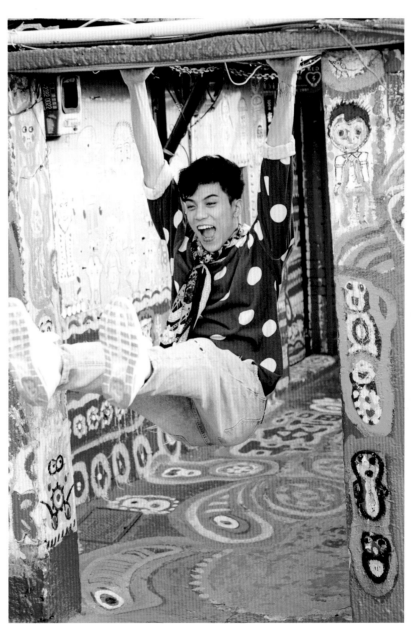

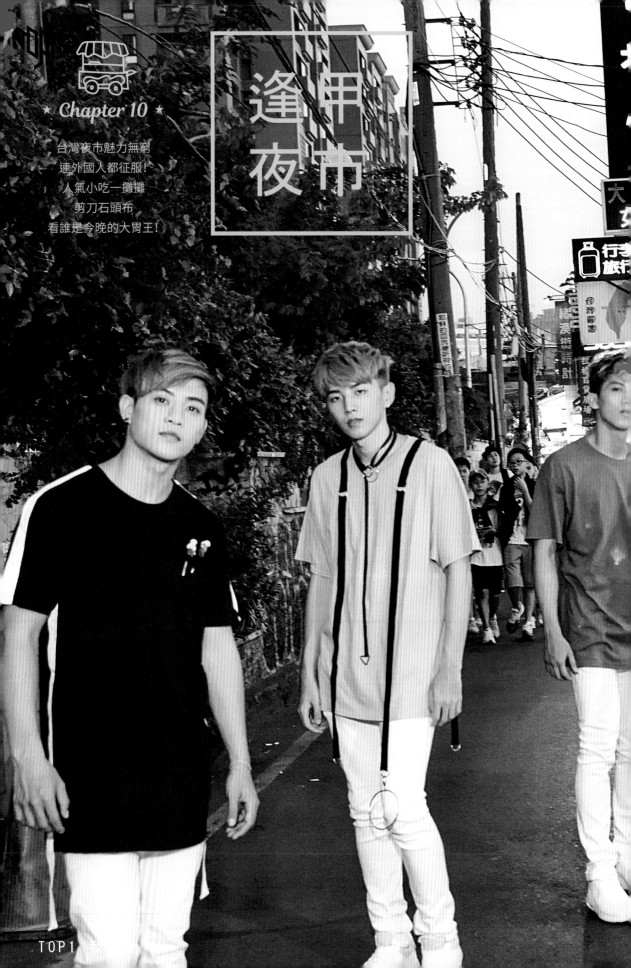

★ *Chapter 10* ★

台灣夜市魅力無窮
連外國人都征服！
人氣小吃一攤攤
剪刀石頭布
看誰是今晚的大胃王！

逢甲
夜市

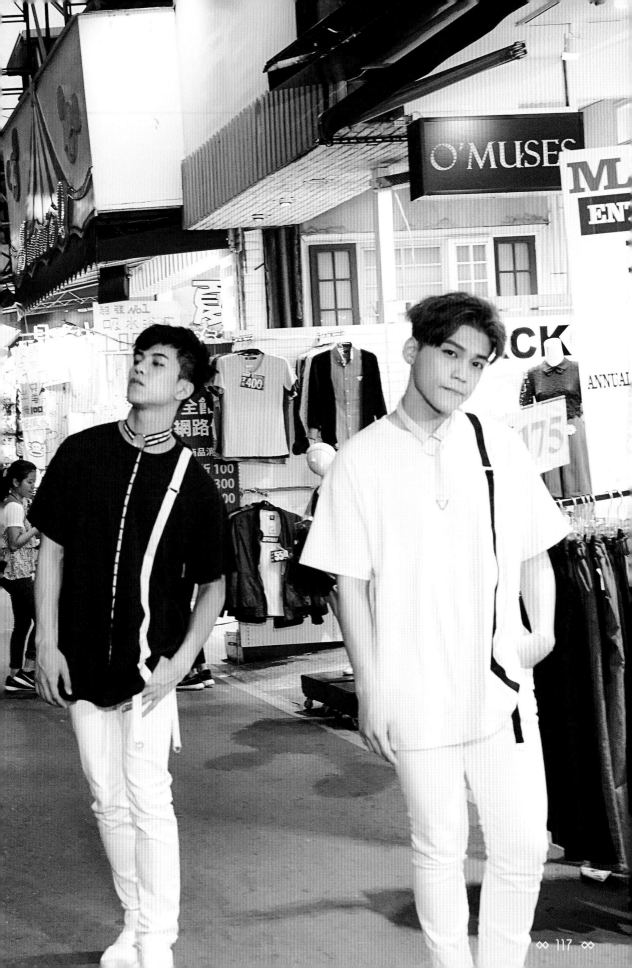

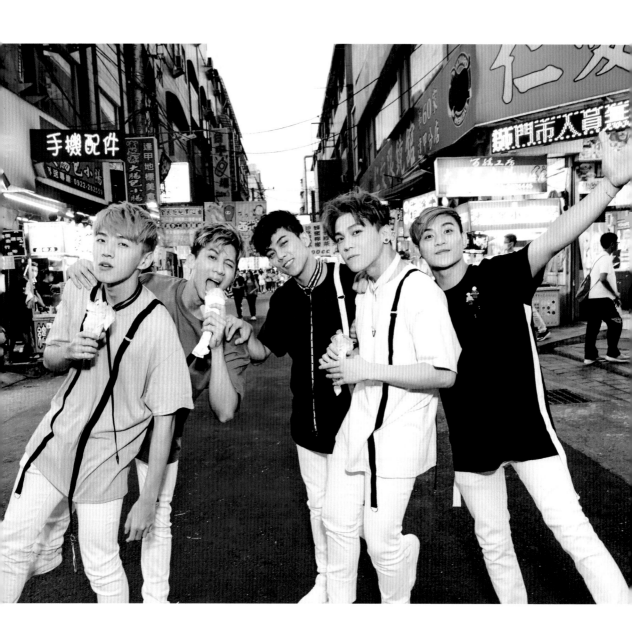

TOP1 我的愛

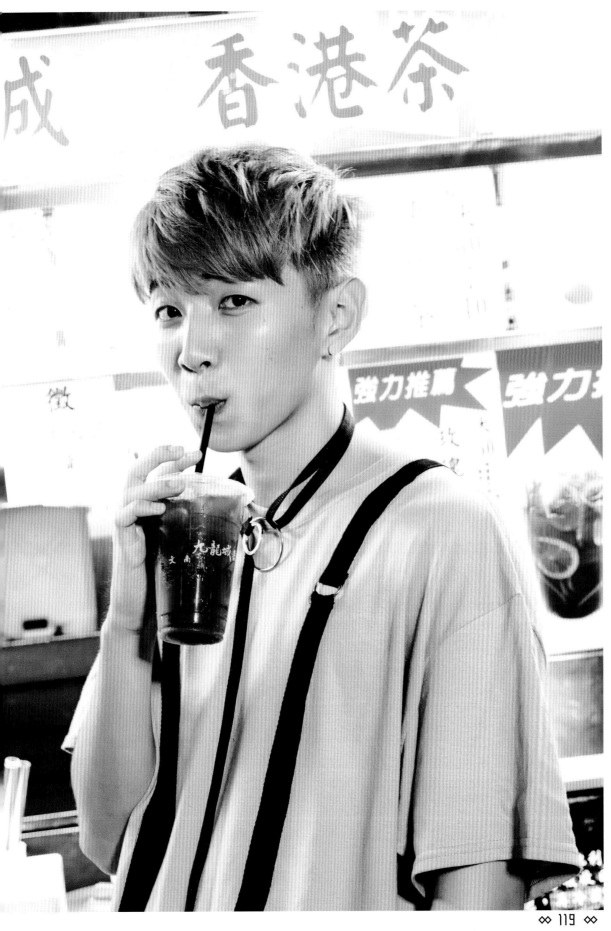

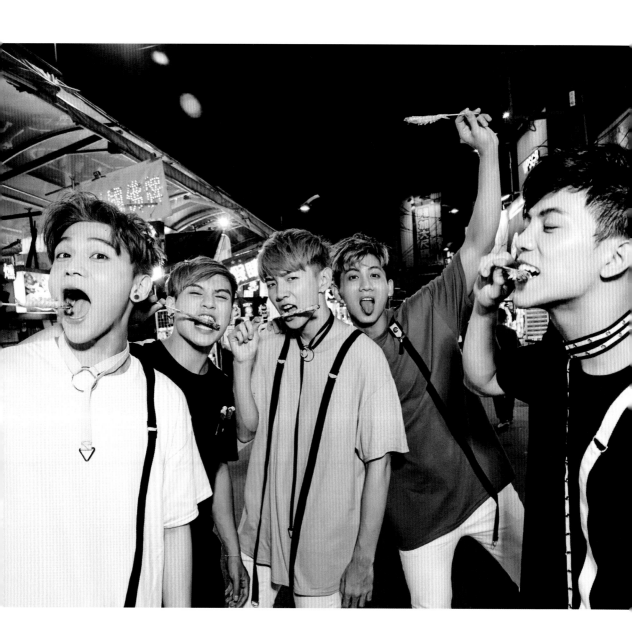

TOP1 我的愛

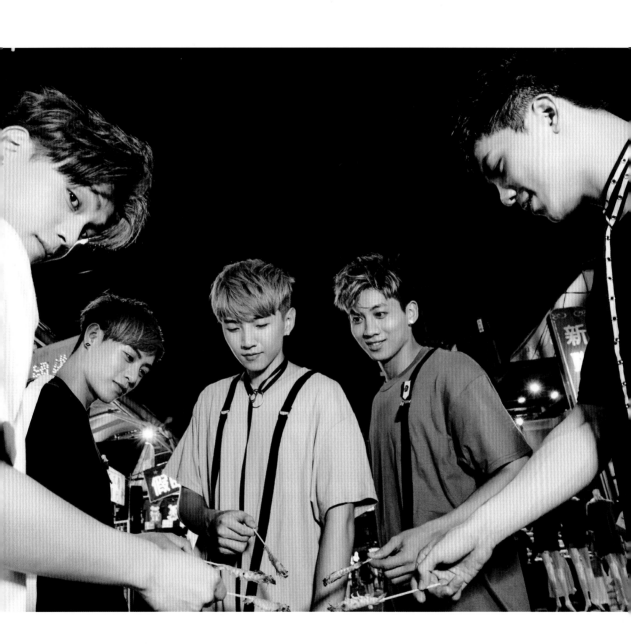

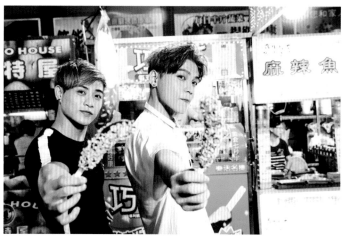

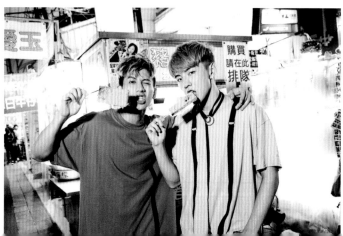

TOP1 我的愛

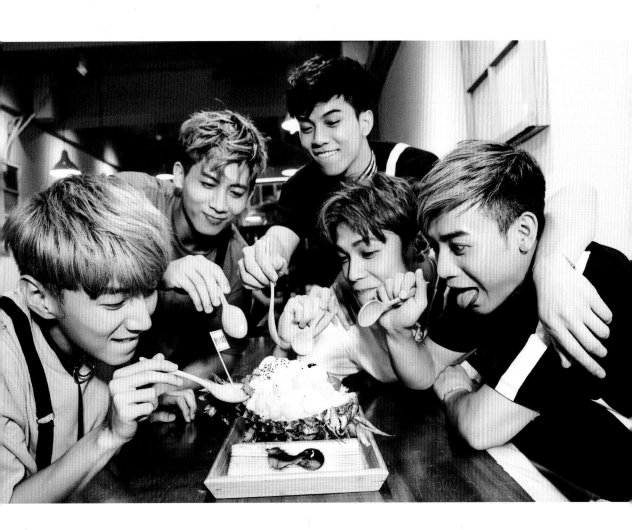

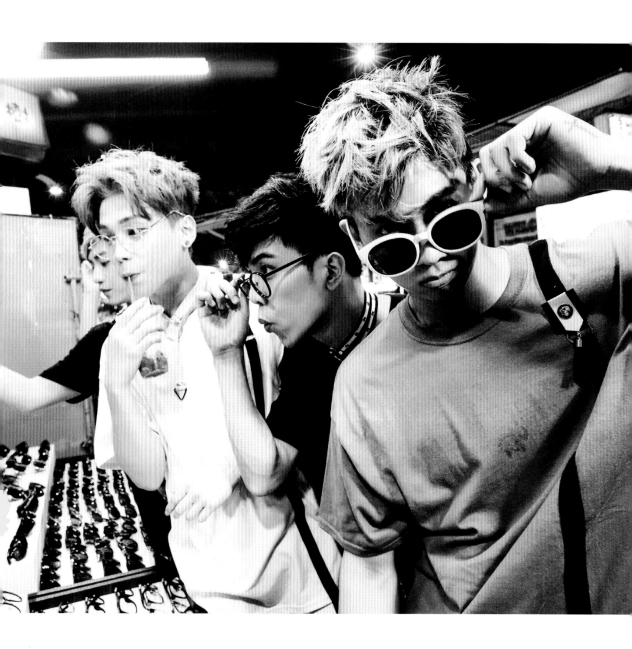

TOP1 我的愛

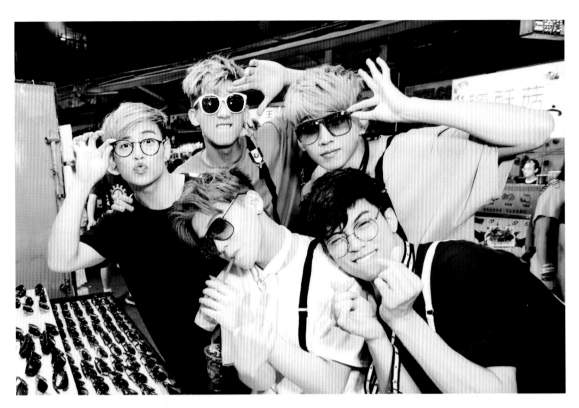

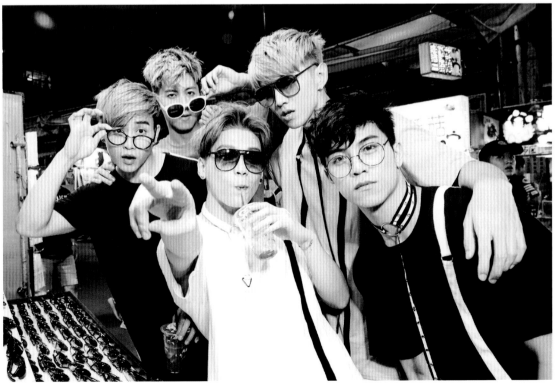

這世界不能沒有你

詞、曲：TOP1(張家瑋/曾奕翔/斯辰/李宜柏)

製作人 Producer：陳駿翔 Joe Chen ┃ 編曲 Music Arrangement：Oliver Kim ┃ 吉他 Guitars：Lee Taewook ┃ 和聲編寫 Background Vocals Arrangement：陳駿翔 Joe Chen&TOP1
和聲 Background Vocals：TOP1 ┃ 錄音師 Recording Engineer：劉阿洛 ┃ 錄音室 Recording Studio：強力錄音室 ┃ 混音師 Mixing Engineer：顯顯 康士珉 ┃ 混音室 Mixing Studio：強力錄音室
母帶後期處理製作人Mastering Producer：陳駿翔 Joe Chen ┃ 母帶後期處理工程師Mastering Engineer：陳陸泰(ATai) ┃ 母帶後期處理錄音室Mastering Studio：原艾音樂錄音室
OP：英屬維京群島商傳奇星娛樂股份有限公司台灣分公司 ┃ TWAR51704001

這世界 不能夠沒有你
是我心中無二獨一
握著你手 等你點頭 不管要多久

回想那年的夏天 Un
我們牽手在校園 Un
單純的甜蜜 光是站在一起就害羞到不行 Un
尤其是妳的個性 那個怕那個不吃 還有公主病
無論如何我都會疼妳 不用言語
因為這是屬於 我們的默契

Hey Hey Hey Girl 我從來沒有想過
我知道這是戀愛的節奏
請你跟我走 看著我 只愛我 只想我 知道嗎 不准你離開我
Hey Hey Hey Girl 拜託你喜歡我別害羞要大聲說
Hey Hey Hey Girl 請你快一點 我等不及 好想在一起

這世界 不能夠沒有你
是我心中無二獨一
握著你手 等你點頭 不管要多久

這世界 不能夠沒有你
是我心中無二獨一
握著你手 等你點頭 不管要多久

不管還要等多久 多久都值得 因為有妳的笑容
手牽手 肩靠肩 陪妳散步到日落
隨著內心的感受把想說的話都道出口
Baby girl 愛妳絕對不是說說
Baby girl trust me i'm not bad boy
不必遮掩什麼 我也沒再偷偷
就是沒有辦法壓抑內心愛妳的衝動

Hey Hey Hey Girl 我從來沒有想過
我知道這是戀愛的節奏
請你跟我走 看著我 只愛我 只想我 知道嗎 不准你離開我
Hey Hey Hey Girl 拜託你喜歡我別害羞要大聲說
Hey Hey Hey Girl請你快一點 我等不及 好想在一起

這世界 不能夠沒有你
是我心中無二獨一
握著你手 等你點頭 不管要多久

這世界 不能夠沒有你
是我心中無二獨一
握著你手 等你點頭 不管要多久

Oh babe you are my pretty girl
yeah, girl 我想要 得到你的心 然後放在我這裡
Oh babe you are my pretty girl

現在的我就是不想放棄 眼裡浮現 的 經過 那都是回憶
相信 注定 那 擁有你就是唯一 ha

這世界 不能夠沒有你
是我心中無二獨一
握著你手 等你點頭 不管要多久

這世界 不能夠沒有你
是我心中無二獨一
握著你手 等你點頭 不管要多久

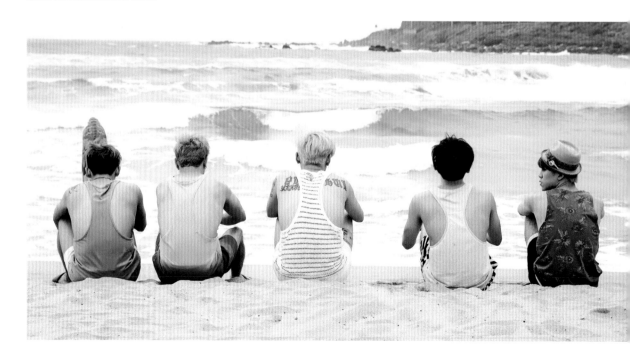

TOP1 我的愛

★ Lyrics ★

我的愛

原曲:FIREFIGHTERS ｜ OA/OC:Thelma Lebert / Daniella Binyamin / Rasmus Palmgren ｜ 中文改編詞:TOP1 (斯辰/曾奕翔)

製作人 Producer : 陳駿翔 Joe Chen ｜ 編曲 Music Arrangement : Oliver Kim ｜ 吉他 Guitars:陳駿翔 Joe Chen ｜ 和聲編寫 Background Vocals Arrangement : 陳駿翔 Joe Chen
和聲 Background Vocals : TOP1 ｜ 錄音師 Recording Engineer : 劉阿洛 ｜ 錄音室 Recording Studio : 強力錄音室 ｜ 混音師 Mixing Engineer : 王俊傑(小K) ｜ 混音室 Mixing Studio : 強力錄音室
母帶後期處理製作人Mastering Producer:陳駿翔 Joe Chen ｜ 母帶後期處理工程師Mastering Engineer : 陳陸泰 (ATai) ｜ 母帶後期處理錄音室Mastering Studio:原艾音樂錄音室
SP:Universal Music Publishing AB ｜ SP:Universal Ms Publ Ltd Taiwan ｜ TWAR51704002

Hey 自從遇見了妳以後
我每個夜晚都做夢
妳的溫暖笑容
讓我睡過頭

我的心已被妳佔有
做什麼眼神都放空
愛到無藥可救
只有妳能救我

Come on let's fall in love
Call me call me TOP 1

在我心裡無法取代
整個世界因妳而在
Baby let me get 愛
夢想是妳就不放開
世界末日還有我在
Baby let me get 愛

Hey 當我想要捕捉妳 Girl
別想輕易的逃脫

Let's go Let's go Let's go
別對著我Say no

妳的出現讓我怦然心動
怎麼可能放妳走

Let's go Let's go Let's go
我對著妳說

Come on let's fall in love
Call me call me TOP 1

在我心裡無法取代
整個世界因妳而在
Baby let me get 愛
夢想是妳就不放開
世界末日還有我在
Baby let me get 愛

就算反覆被擊潰我也不會後退
想在妳心裡打造我專屬的堡壘
卸下妳的防備 搶下這個空位
當我看到妳的笑容我衝勁更加倍

We're not standing back 不撤退 請妳接受那
是渴望再得到愛的方法 hey hey let me get愛

We're not standing back 不撤退 請妳接受那
是渴望再得到愛的方法 hey hey let me get愛

在我心裡無法取代
整個世界因妳而在
Baby let me get 愛
夢想是妳就不放開
世界末日還有我在
Baby let me get 愛

最挺你

詞曲:余竑龍

製作人 Producer : 余竑龍 /梁永泰 (terrytyelee) ｜ 配唱製作: 梁永泰 / 余竑龍 / 顏仁宣 ｜ 編曲 Music Arrangement : 余竑龍 ｜ 和聲 Background Vocals : TOP1 ｜ 鼓 Drum:古景安
Bass: 盧昌平 ｜ 電吉他 Eletronic Guitar:蔣致凱 ｜ 木吉他:Acoustic Guitar: 黃德霖 ｜ 錄音師 Recording Engineer : 梁永泰/余竑龍 ｜ 錄音室 Recording Studio : The ChynaHouse
混音師 Mixing Engineer : 梁永泰 ｜ 混音室 Mixing Studio : The ChynaHouse ｜ 母帶後期處理製作人Mastering Producer : 陳駿翔 Joe Chen ｜ 母帶後期處理工程師Mastering Engineer : 陳陸泰 (ATai)
母帶後期處理錄音室Mastering Studio:原艾音樂錄音室 ｜ OP: Sony Music Publishing (Pte) Ltd. Taiwan Branch ｜ TWAR51704003

寫著夏天的筆記
寫下了什麼回憶
討論著要闖過去還是要等雨停

那些吵鬧的遊戲
那些真誠的印記
握緊手心 放在心裡
我們都有默契

約定要一起旅行
一起說好惡作劇
任何的事情都願意相信

你就是我的兄弟 我願意挺你到底
不管發生甚麼事情 我都願意罩你

我就是你的兄弟 就算失戀也會陪著你
喝醉了沒關係 我會載你回去
全世界我最挺你

那些吵鬧的遊戲
那些真誠的印記
握緊手心 放在心裡
我們都有默契

約定要一起旅行
一起說好惡作劇
任何的事情都願意相信

你就是我的兄弟 我願意挺你到底
不管發生甚麼事情 我都願意罩你

我就是你的兄弟 就算失戀也會陪著你
喝醉了沒關係 我會載你回去
全世界我最挺你

啦啦啦啦啦

寫著夏天的筆記
寫下了什麼回憶
討論著要闖過去還是要等雨停

RAP:
沒錯 這故事應該從哪裡才能夠開始說
從握緊的拳頭 下課的午後
到一輩子的朋友
現在時間三點多 還在討論著白日夢
時間一點一點一點堆上這個節奏

沒錯 不管你有什麼煩惱都直接跟我說
空虛寂寞開車兜風還是想運動打籃球
什麼都別說 什麼都別說
什麼都別說 什麼都別說

全部交給我 全部交給我
全部交給我 全部交給我

你就是我的兄弟 我願意挺你到底
不管發生甚麼事情 我都願意罩你

我就是你的兄弟 就算失戀也會陪著你
喝醉了沒關係
全世界我最挺你

★ Credits ★

玩藝 0049
TOP1「我的愛」寫真迷你專輯
作者Auther：TOP1

藝人經紀公司Artist Mangement：
英屬維京群島商傳奇星娛樂股份有限公司台灣分公司
A Legend Star Entertainment Corp
總經理General Manager：張世明 Andy Chang
董事Board Member：陳建州 Blackie Chen
財務統籌Financial Adviser：王元元 Yuan Yuan Wang
藝人經紀經理Artist Mangement Manager：蔡屹卓 Julian Tsai
藝人經紀經理Artist Mangement Manager：呂偉欽 A-wei Lu
藝人經紀Artist Manager：賴玉玲 Sunnie Lai
藝人經紀Artist Manager：蘇建洋 Camel Su
藝人經紀Artist Manager：魏芷涵 Hanley Wei

造型統籌Image Supervisor：高明偉 Eric Kao / 朱立民 Abow Chu
髮型Hair Stying：Peter(Headline) / 王啓馨 Zach Wang(So-in)
化妝Make up：饒家蓁 Tae Rao
舞蹈編排Dance Arrangement：
施曠 Kwon(Lumi dance school) /俞心蕙(Maniac Heimei) / 阿信 Shin (Lumi dance school)
宣傳統籌Promotion Supervisor：
好朋友工作室：溫裕民 Eric Wen(平面) / 李定福 Eric Lee(電台、活動) /余保奇 Bogi Yu(電視、新媒體)
平面攝影Photographer：陳忠正 Chem Chung Cheng
設計統籌Graphic Design Supervisor：大口心一 黃清毅
平面設計Graphic Design：大口心一 曾彥婷
數位媒體統籌Multi-Media Supervisor：希格斯Higgs Music

MTV專案企劃MTV Project Planner：陳艾敏Ally Chen / 張瑛芷Eva Chang、謝祥維Mark Hsieh / 李佳真Chloé Lee / 潘子龍 Tzu Lung Pan
MTV側拍紀錄MTV Video Recording Staff：陳妍蓉 Amon Chen / 毛思儇 Angela Mao / 洪偉峰 Tiger Hung
劉書懷 Vivian Liu/ 黃怡榕 Tiffa Huang / 張藝馨 Eileen Chang
男子漢全紀錄PlanB：曾琴 Chin Tseng / 何雅琪 Kiki Ho / 蔡妏雪 Sharon Tsai / 陳奕穎 Yi Chen / 趙君恩 Gina Chao /
簡婉如 WanJu Chien / 王建棠 Vincent Wang / 林雅恩 Crystal Lin
韓國培訓統籌Training Supervisor：吳怡靜 Gigi Wu(HNE ENTERTAINMENT) / 吳姿儀 Hitomi Wu(HNE ENTERTAINMENT)
韓國訓練翻譯Translator：李梅 Li Mei
STC ACADEMY韓國訓練團隊Training Team：CEO 李美英 Lee Miuoung/李煥 Lee Hwan / 舞蹈老師 沈載珉 Sim Jae Min
歌唱老師 宇真優 Woo Jin Woo / 表演老師 姜愛敬 Kang Ae Kyung
音樂錄影帶導演 Music Video Director：黃苂軒 Joseph Huang (這世界不能沒有你) / 仉春霖Chang Chun Lin (我最挺你) 仉氏影業有限公司

出版者　　　時報文化出版企業股份有限公司
董事長　　　趙政岷
總經理　　　趙政岷
總編輯　　　周湘琦
主　編　　　施穎芳
責任企劃　　汪婷婷
地　址　　　10803台北市和平西路三段二四〇號二樓
發行專線　　02|2306-6842
讀者服務專線　0800-231-705、02|2304-7103
讀者服務傳真　02|2304-6858
時報悅讀網　http://www.readingtimes.com.tw
電子郵件信箱　books@readingtimes.com.tw
時報出版風格線臉書　https://www.facebook.com/bookstyle2014
郵　撥　　　1934-4724時報文化出版公司
信　箱　　　台北郵政79～99信箱
法律顧問　　理律法律事務所　陳長文律師、李念祖律師
印　刷　　　詠豐印刷股份有限公司
初版一刷　　2017年5月19日
定　價　　　新台幣488元
ISBN　　　　978-957-13-7012-5

特別感謝Special Thanks：
MTV、我愛偶像、完全娛樂、三立新聞網、娛樂星聞、Higgs Music、大口心一、閻韶文、璞石麗緻、熱血、INST、NIHOW、NextMobRiot、NIKE

本案獲文化部影視及流行音樂產業局補助